U0110859

大展好書　好書大展
品嘗好書　冠群可期

智力運動 7

五子棋知識

仇慶生　張鐵良　編著

品冠文化出版社

國家圖書館出版品預行編目資料

五子棋知識 ／ 仇慶生　張鐵良　編著
——初版，——臺北市，品冠文化，2013〔民102.01〕
面；21公分 ——（智力運動；7）
ISBN 978－957－468－925－5（平裝）

1. 棋藝

997.19　　　　　　　　　　　　　　　　　101023052

五子棋知識

編　　著／仇慶生　張鐵良
責任編輯／石心平
發 行 人／蔡孟甫
出 版 者／品冠文化出版社
社　　址／台北市北投區（石牌）致遠一路2段12巷1號
電　　話／（02）28233123·28236031·28236033
傳　　眞／（02）28272069
郵政劃撥／19346241
網　址／www.dah-jaan.com.tw
E－mail／service@dah-jaan.com.tw
登 記 證／北市建一字第227242
承 印 者／傳興印刷有限公司
裝　　訂／建鑫裝訂有限公司
排 版 者／弘益電腦排版有限公司
授 權 者／北京人民體育出版社
初版1刷／2013年（民102年）1月

定　價／180元

編輯委員會

4

叢書總序

國家體育總局於2009年11月在四川成都舉行第一屆全國智力運動會，比賽項目有圍棋、象棋、國際象棋、橋牌、五子棋和國際跳棋等六項。把六個智力運動項目整合在一起舉行這樣的大型綜合賽事，在國內尚屬首次，可以說是開了歷史的先河。

爲了利用這一非常重要、非常難得的契機，大力宣傳、推廣、普及和發展智力運動項目，承辦單位國家體育總局棋牌運動管理中心將在首屆全國智運會舉辦期間，創辦棋牌文化博覽會，透過展覽、研討、互動等活動方式，系統地宣傳智力運動的歷史、文化內涵和社會功能、教育功能，以進一步提升智力運動的社會影響力。

爲了迎接首屆全國智運會的舉辦，國家體育總局決定組織力量編寫一套《智力運動科普叢書》，簡明易懂地介紹智力運動的發展歷史、智力運動的多種功能以及智力運動各個項目的基礎知識和文化特色，給廣大群眾提供一套智力運動的科普教材，以滿足群眾認識、瞭解、學練棋牌智力運動的需要。

智力運動項目有著廣泛的群眾基礎。據有關方面統計，在世界上，棋牌類智力運動愛好者的總人數大約達到十億之眾，這是一個令人驚歎的數字。智力運

動也深受我國各族人民的喜愛，源於我國有著悠久發展歷史的圍棋、象棋的愛好者數以億萬計，而橋牌、國際象棋的愛好者估計也有上千萬人，國際跳棋、五子棋愛好者隊伍近年來隨著國際活動的逐漸增多也有大幅上升的趨勢。

文明有源，智慧無界。推廣和開展智力運動可以促進民族文化、本土文化和世界先進文化的傳播與交流。透過比賽、交流，互相學習、共同提高，可以達到互相瞭解、和諧發展的目的。從這一層意義上講，棋牌智力運動也可以爲創建和發展和諧世界貢獻力量。

智力運動項目有一個共同的特點和功能，那就是，可以開發和鍛鍊人們的智力，培養邏輯思維、對策思維、創造思維和想像思維的能力；可以提高情商，發展非智力因素；可以鍛鍊優秀的意志品質和機智勇敢、頑強拼搏的精神及遵紀守法的觀念和良好的品德；可以培養和提高處理矛盾、解決問題的實際能力；可以培養人們正確的人生觀、世界觀和全局觀；可以提高人們的抗挫折能力，提高自信心，增強工作和學習的自覺性、主動性、計劃性和靈活性等等。

智力運動中的團體項目還有培養團隊精神和集體主義思想的重要作用。簡而言之，棋牌智力運動是一種教育工具、一種鍛鍊工具、一種交流工具。

棋牌智力運動是智慧的體操，是智慧的搖籃，也是智力的試金石，它是培養和提高人們智力素質、文

化素質、心理素質乃至綜合素質的有效工具。不論男女老幼，不論所從事的行業，都能從中汲取有益的營養。

首次推出的《智力運動科普叢書》由國家體育總局下屬的中國體育報業總社人民體育出版社出版，分爲六個專輯。第一屆全國智力運動會所設的六個比賽項目，每個項目出一個專輯。爲了保證這套叢書的編輯品質，國家體育總局棋牌運動管理中心成立了叢書編輯委員會，負責組織領導叢書的編輯和審定工作。

參加這套科普叢書編寫工作的作者和審定者都是長期從事智力運動各個項目教學或研究的教師、教練員、專家和學者。他們精選教學素材，深入淺出，用生動活潑的語言、動人的故事情節、精練的文字和精選的圖片對智力運動各個項目進行富有趣意的梗概的介紹。

這套叢書可以幫助讀者特別是青少年瞭解智力運動各個項目的基本知識、文化內涵和發展歷史，從而進一步認識智力運動對人的全面發展所起到的獨特的促進作用。叢書中講述的名人故事和學練的方法與手段，對讀者有啓發和借鑒的作用，可以使讀者很快入門，收到事半功倍的學習效果，可以使讀者自覺地愛上棋牌智力運動而終身受益。

2008 年 10 月，首屆世界智運會在中國北京的成功舉辦，擴大了棋牌運動的影響，提升了棋牌運動的地位，給棋牌智力運動的發展和傳播注入了新的活力。

在首屆世界智力運動會的影響和促進下，經國家體育總局批准立項，我國於2009年11月舉辦第一屆全國智運會，並從2011年起每四年一屆地長期舉辦。

相信這套《智力運動科普叢書》的編輯出版，將為智力運動項目在我國的進一步深入推廣，為智力運動項目走進社區、走進學校、走進部隊機關廠礦，走進廣大農村，滲透到社區的各個階層開闢更寬廣的道路。它將成為宣傳、普及、推廣、傳播智力運動的有效載體。隨著全國智力運動會一屆一屆地舉行，隨著這套叢書在全國的發行，相信一個進一步普及智力運動項目的高潮將很快掀起。而這也正是我很高興地為這套叢書作序要表達的願望。

中國奧委會副主席

國家體育總局局長助理　**曉 敏**

前 言

　　五子棋起源於中國，是我國古老的黑白傳統棋種之一，廣受我國大眾喜愛，是中華民族寶貴文化遺產的一部分。

　　五子棋在古代，只是作爲民間遊戲而存在。大約在南北朝時期，五子棋從中國傳入日本以後，日本對五子棋的規則進行了一系列的改革，逐步把五子棋改良成競技體育項目。目前，世界上開展五子棋活動的國家和地區已達五十多個。在中國，近二十年來，競技五子棋發展迅速，已成爲廣大民眾喜聞樂見的競技和娛樂活動。中國棋手水準也在不斷提高，整體實力居世界前列。

　　2006年2月，五子棋被國家體育總局列爲國家正式開展的體育項目。這是中國五子棋運動發展史上的里程碑，大大加速了五子棋在中國的發展進程。2009年首屆全國智力運動會將在四川成都舉行，五子棋是首屆智力運動會的正式比賽項目之一，給五子棋在我國的普及和發展帶來了難得的機遇。

　　本書以深入淺出的語言文字、通俗易懂的棋藝解說，圖文並茂，意在使更多的人瞭解五子棋文化，知

道一些五子棋的規則內容、基礎知識和攻防技巧。希望透過我們的介紹，使您能喜愛上趣味性強且能啓迪人類智慧的五子棋，讓五子棋陪伴您度過美好人生。

目　錄

14

一、五子棋藝　追根探源

（一）簡　介

　　具有世界最悠久歷史的偉大國家——中國，是世界四大文明古國之一，在漫長的歷史長河中，創造了燦爛的中國文化。中國特有的民族文化，是中華民族從古至今，屹立於世界民族之林，得以延續發展的精神支柱。其中，棋文化是構成中華民族文化的一部分，現今世界上流行最廣泛的棋種大多起源於中國。

　　當今，大有風靡全球之勢的五子棋，就是起源於中國的黑白傳統棋種之一。五子棋的發明，體現了中華民族對智慧的追求，是中華民族邏輯思維和形象思維雙翼齊飛的智慧結晶。

　　五子棋規則簡明，對弈場地、用具簡單易行。棋道變化無窮，與幾千年的中國古代文明水乳交融。現代競技五子棋使凝集著古代精華的棋理進一步得到傳承，成為東西方文化交互在一起的璀璨明星。國粹五子棋堪稱我國古老文化的瑰寶，是中國寶貴文化遺產的一部分，五子棋的發明是中國為人類文明做出的貢獻。

　　五子棋將科學、藝術、競技、娛樂與教育五者融為一體。對弈五子棋，對自己可以啟智靜心，與別人可以進行

16

和諧交流。不分智商高低，老少皆宜。現今已成為深受中國乃至世界廣大民眾所喜愛的一項智力體育項目，已逐漸發展成為國際性文化體育交流不可缺少的內容之一。

五子棋的下法是：

對弈雙方各執黑或白一色棋子，在棋盤上面，黑方先，白方後，交替落子於交叉點上。棋子落下後不能移動，沒有吃子。黑方或白方哪一方先在棋盤的橫、豎、斜方向的同一條直線上，由同色子形成五連為勝。

五子棋的稱謂多種多樣，如：「連五子」、「五子連」、「五格」、「串珠」、「五目」、「五目碰」等。現代日本稱五子棋為「連珠」（renju），由於把民間遊戲的五子棋改良成競技的努力主要來自日本，所以用「連珠」稱謂五子棋流行於世界。

國際上的一些組織或賽事，也多以連珠命名。如世界上最大的五子棋民間組織稱為「國際連珠聯盟（RIF）」，世界上五子棋最大最正規的民間賽事稱「世界連珠錦標賽」等。「連珠」這個詞似乎比「五子棋」更

圖1　古代中國人下五子棋

有詩意，但五子棋界很多人，包括一些日本人在內均認為「連珠」的叫法似乎不如叫「五子棋」準確。

說起連珠，很多人會不知道它，但提起五子棋，就連孩子也知道是什麼了。

不同國家和地區還各有自己對五子棋的不同愛稱，韓國人把五子棋稱為「情侶棋」，意指五子棋能增加情感的交流；歐洲人稱五子棋為「紳士棋」，喻棋手下五子棋的君子風度勝似紳士；美洲人取其貿易價值，可以邊談生意邊下五子棋，稱五子棋為「商業棋」。

（二）起　源

五子棋的起源可說是個謎。雖然我們可以相信，隨著人們對棋文化的深入研究以及考古工作的進展，五子棋的起源會逐步透過雲霧，更清晰地展現在我們面前。但五子棋發明的年代距今久遠，受文字等歷史條件的限制，想確切地說出五子棋發明的年代、人物、起因和事件等大概是不可能的了。

五子棋起源於古代中國，這是世界公認的。據說，五子棋最初流行於中國少數民族地區。

五子棋起源的年代，相傳是在堯舜時期，距今已有四千多年了。漢朝的班固在《弈旨》一文中闡述：「局必方正，象地則也。道必正直，神明德也。棋有白黑，陰陽分也。駢羅列布，效天文也。四象既陳，行之在人，蓋王政也。」他指出了黑白棋種棋局中，棋盤線道，棋子顏色和行棋時的形象，以及行棋勝負不是靠僥倖，而是要靠人的

技巧。班固闡述的雖然是圍棋棋理，但是我們可從側面看出，黑白棋種的發明是要有一定的數學、天文學、哲學、軍事學的發展為基礎的。

五子棋的行棋離不開數學的計算。五子棋的棋具本身也滲透著天文學和哲學的深奧。中國人自古以來，喜歡用宇宙自然法則去解釋日常事物，五子棋棋盤的橫縱線及星位的標示，代表人們想像中宇宙天體的星辰分佈之序。棋子為黑白兩色，代表著陰陽兩性。堯舜時期是原始社會末期，是中國社會更新換代時期，當時的數學、天文學、哲學、軍事學都有了很大的發展。就堯舜時期的社會生活狀況，物質條件和科學發展程度，綜合起來分析，發明五子棋的可能性是很大的。

圖2　宇宙天體與棋盤

　　五子棋到底是哪個人發明的，有很多種說法均不可信。傳說某個人發明了五子棋，那只不過是古代人榮古慕勝的心理反映。五子棋的發明應該是古代人長期實踐活動後，集聚眾人智慧的結晶。

　　五子棋的發明與圍棋有千絲萬縷的聯繫，這一點無可置疑。二者使用棋具非常接近，棋子均為黑白兩色，五子棋棋盤道數約同步於圍棋道數。

　　傳說，古代有人在下圍棋前，先拿五子棋做墊場練習，或休閒交流，可見二者關係之密切。

　　五子棋與圍棋同有娛樂功能，但古代圍棋的競技功能遠遠超過五子棋，許多朝代宮廷中盛行圍棋，許多帝王將相、文人、名人愛好圍棋，使得圍棋理論和文學作品得以發展，記載圍棋的歷史人物、事件及故事內容豐富。對比之下，五子棋的記載內容相對單薄，這給我們研究五子棋起源和發展帶來諸多不便。但是，我們可以從圍棋發展的歷史長河中探求到同胞兄弟五子棋的身影，並不斷地研究總結，最終必能揭開「五子棋」的起源之謎。

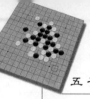
二、改良規則　形成競技

20

（一）日本爲改良五子棋所做的努力

中國古代的五子棋雙方雖然經過較量也可以分出勝負，但先走方在子力上占很大的優勢，因此，還不能作爲一項競技。在漫長歲月裏，五子棋只能作爲休閒娛樂的遊戲。

後來，到了西元 1688 年至 1704 年，日本元祿時代，五子棋經由朝鮮傳入日本。在日本，五子棋的地位明顯提升。下五子棋的人逐漸增多，傳說還出現了號稱天下無敵的高手。日本於明治 32 年（西元 1899 年）取意中國史書中「日月如合璧，五星如連珠」一句，經過徵名，把五子棋正式定名爲「連珠」。並朝競技體育的方向進行了一系列規則上的改良。

首先於 1899 年規定黑白雙方均禁止走「雙三」。堵住了雙方通往勝利可能性的一條重要管道。這樣增加了難度，提高了技術性。還規定了多局制決定勝負，使對弈雙方獲得比較均等的獲勝機會。

眾所周知，用這種方法不能解決多大問題，先走方的優勢無法剷除。五子棋連五爲勝，先走一方優勢很大。五子棋沒有吃子，也不比占地大小，無法從這兩方面給後走方一些補償。日本人從雙方禁手受到啟發，試著給先走的

黑方設立禁手。先後於1903年規定「雙三」為黑方禁手；1916年規定「長連」為黑方禁手；1931年規定「雙四」為黑方禁手。堵住幾條黑方獲勝的可能性管道還不夠，又給白方開闢了一條新的獲勝管道，就是規定黑方被迫走禁手也判負，意味著白方可用強迫黑方走出禁手而獲勝，這就是「追下取勝」。

從規則上設立禁手的規定，在平衡先後手雙方獲勝比率上邁出了一大步，同時還豐富了雙方的攻防手段和變化，使五子棋的技巧性得以加強。但是比賽實戰統計表明，黑方勝率仍高於白方，顯然要達到競技體育的基本條件還不夠理想。首先，從一局棋對弈的雙方來講，好像兩名賽跑的運動員開始沒有站在同一起跑線上，誰使用黑棋，獲勝的概率就大些。再者，從比賽的整體結果看，參賽者的成績名次的排序應基本符合參賽者的技術水準，而使用黑棋還是白棋，成了干擾正常成績名次排序的因素是不能允許的。

之後，1973年日本的三好丈夫提出了三手可交換的方法，直到1995年日本正式採用三手交換的規則，同時還規定了前三手棋均由對局開始時的黑方佈局的指定開局法。三手可交換規則的執行，使開局後的使用黑白棋的決定權交給對局開始的白方（後手方），所以迫使開始時的黑方走不出過強或必勝的開局，使開局階段子力相對平衡。

1988年日本又進一步採用五手兩打法規則，來限制黑棋開局的選擇。

至此，日本對五子棋規則上進行了一系列改良，使簡單的五子棋遊戲複雜化、規範化。取勝的技術性遠遠超出

使用黑白棋的機遇性，後走方與先走方獲勝的機會趨於均等，基本達到對抗性競技的要求，最終才有可能使五子棋發展成現今的五子棋運動，成為國際性的棋類競技項目。

競技五子棋就是參賽雙方以棋盤和棋子為介體，進行智力性對抗的競技體育項目。

22

（二）國際民間組織

日本人為競技五子棋所做的努力終結碩果，五子棋很快在世界上發展起來。很多國家和地區開展了五子棋運動。1988年8月8日，第一個，也是世界上最大的五子棋民間組織——「國際連珠聯盟」（RIF）在瑞典宣佈成立（由於國際連珠聯盟還沒有加入世界單項體育聯合會，因此只能稱作民間組織），創建國是日本、前蘇聯和瑞典。迄今為止，已有50多個國家和地區與國際連珠聯盟取得聯繫或正式加入此組織。國際連珠聯盟的成立，旨在世界範圍內傳播和發展五子棋，提高五子棋在世界上的文化地位，支援五子棋愛好者之間的國際、國內交流與合作，致力於促進人與人之間的和諧關係。此組織很重視與五子棋起源國——中國的交往與溝通，注意發揮中國在該組織中的作用。

國際連珠聯盟設立了一系列的國際賽事，如：「世界連珠錦標賽」，從1989年開始，每兩年舉辦一次，現已舉辦了10屆。「世界連珠團體錦標賽」，從1996年開始，每兩年舉辦一次，現在已舉辦了7屆。「世界青少年連珠錦標賽」，從1996年開始，每兩年舉辦一次，現在也已舉辦了7屆。其中，有幾屆比賽曾在中國舉行。

三、五子競技　重返故鄉

　　五子棋起源於中國，發展於日本，後來，風靡歐洲，周遊世界之後，20年前重返故鄉 ── 中國。不過，這次回歸故鄉的五子棋，已不是原本的單純休閒遊戲，而更具有了競技體育的色彩。

　　根在中國的五子棋，重返故鄉後發展勢頭迅猛。在有關機構的關心、指導下，經五子棋愛好者的不懈努力和推動，五子棋從20世紀90年代起，在中國蓬蓬勃勃地發展起來。

　　北京作為中國的首都，是五子棋發展最早，也是最普及的地區。1990年，由那威和十幾名五子棋愛好者共同發起並成立了第一個五子棋的民間組織 ── 京都五子棋社，並逐步得到擴展。京都五子棋社和日本、瑞典等國五子棋愛好者進行了多次的友好交流，並幾次選派棋手參加世界連珠錦標賽。在北京帶動下，我國很多地區也先後成立了五子棋組織，如：天津市、河北廊坊市、文安縣、黑龍江大慶市、河北秦皇島市、上海市、江蘇鎮江、河北石家莊、滄州、雲南、浙江、遼寧、吉林、安徽等，這些組織在各地開展了形式多樣的五子棋活動。

　　1996年，中央電視臺（CCTV–5）開播了《黑白世界・五子棋講座》，那威、彭建國等教師對競技五子棋進行了深入淺出的講解，大大推進了五子棋家喻戶曉的進程。

23

　　20世紀90年代，競技五子棋回歸故里，之後的十幾年，是中國五子棋迅速普及的十幾年。五子棋愛好者群體不斷擴大，水準不斷提高，地區間的交流活動逐步增加，各地五子棋組織應運而生，五子棋比賽和活動蓬勃開展起來。首都北京每年春節期間的龍潭廟會，五子棋活動豐富多彩，盛況空前，其五子棋活動區已經成為了每年全國五子棋愛好者歡聚和交流的不可多得的場所。

　　青少年下五子棋的人多起來，中老年人茶餘飯後下五子棋人數也在不斷擴展。用棋盤下五子棋的人很多，網路上下五子棋的人數也不比其他棋種遜色。

　　最可喜的是五子棋向社會普及。占最重要方面的千百萬大、中、小學生都來學下五子棋了，我國進行的教育改革，十分重視和強調學生的素質教育，而五子棋本身具有良好的素質教育功能。

　　五子棋進學校、進課堂其意義遠遠超出了五子棋作為競技體育項目的本身。以北京為例，春江小學、崇文區少年宮、西城區少年宮、茶食小學、宣武區回民中學、崇文區回民小學、西藏中學等中小學相繼開辦了五子棋培訓班，下五子棋的中小學生人數與日俱增。宣武區香廠路小學和崇文區光明小學從1999年開始至今，一直把五子棋定為校本課程（中國教育改革後的課程機構由國家課程、地方課程與校本課程三種類型組成），把五子棋課排進學校一些年級正式課程表中，學校自編教材，多次舉辦校內五子棋比賽，課堂內外下五子棋已成為這兩所學校的特色之一。

　　走進北京一些小學進行採訪調查，新入學的一年級新

生自認為會下棋的孩童中有一半以上自稱會下五子棋，下過五子棋，喜歡下五子棋。讓學生選項學棋，會有一半以上學生願意先學五子棋。小學高年級棋課，課上餘10分鐘自由選項下棋，下五子棋的學生不會少於50%。

北京高校五子棋聯賽也始於這個時期，近10年來，北京高校，甚至河北一些高校的學生抱著極大的熱情紛紛參加每年一屆的北京高校聯賽和個人精英賽，北京高校的五子棋比賽的蓬勃發展對促進全國高校的五子棋發展起到了很大的推進作用。

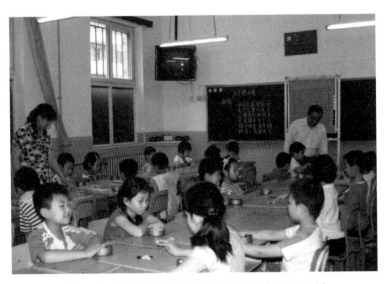

圖3　北京市宣武區香廣路小學學生在下五子棋

四、國家立項　前途無量

（一）國家立項

國家能夠把五子棋立項，離不開五子棋愛好者群體的努力，更離不開國家體育總局棋牌運動管理中心（中國棋院）按照「擴大基礎面，加強專業性，逐步規範化」的原則，對五子棋項目進行的規範化管理。

2000年12月，中國棋院召開了非正式比賽棋類項目座談會，包括五子棋在內的一些棋類項目負責人和發明人，彙集在中國棋院，與棋院領導和有關負責人，就這些非正式比賽項目的普及和發展方向、模式等問題進行了初步的探討。

2001年，國家體育總局批准中國棋院試辦全國性五子棋賽。2002年8月，中國棋院在北京舉辦了首屆全國五子棋邀請賽，來自全國各地的170多名選手參賽。截至2008年底，國家體育總局棋牌運動管理中心（中國棋院）共舉辦全國性五子棋賽10屆，其中個人賽7屆，團體賽2屆，青少年賽1屆。

國家體育總局棋牌運動管理中心（中國棋院）在此期間還舉辦了一些中外和內地地方性的交流活動，如：首屆中國—韓國連珠團體交流賽；「龍潭杯」首屆小學生五子

圖4　北京市崇文區光明小學在龍潭杯賽上奪冠

棋團體對抗賽等。

　　2002年，中國棋院組織部分有經驗的五子棋裁判員和部分棋手共同編寫了《中國五子棋競賽規則》（以下簡稱《規則》），2003年始在全國發行。在2009年對原版《規則》進行補充、修改和完善後再版發行。

　　國家體育總局棋牌運動管理中心（中國棋院）還多次舉辦全國五子棋裁判培訓班，加深裁判員對《規則》的理解和認識，使之熟悉《規則》，並運用《規則》執裁。經過學習和實踐，已初步建立了一支精幹的五子棋裁判員隊伍。

　　2003年10月，國家體育總局棋牌運動管理中心（中國棋院）頒佈了《中國五子棋段級位制》，向規範化管理五

子棋方向上邁出了重要的一步。

2004年，經國家體育總局批准，中國圍棋協會五子棋分會成立。

2006年2月，五子棋被國家體育總局列為國家正式開展的體育項目。

28

五子棋被國家立項，是中國五子棋運動發展史上的里程碑。是中國古代棋文化的燦爛之光綻放出的新時代的輝煌；是曾彙集在五子直連下的五子棋愛好者群體共同構築的夢想；是對近十幾年來為競技五子棋在中國大地上的發展而付出巨大努力的愛好者們的最好評價；是國家體育總局棋牌運動管理中心（中國棋院）規範化管理五子棋項目所結的碩果；是把五子棋項目引向健康發展軌道的新起點。

（二）可喜的現狀

國家立項和國家體育總局棋牌運動管理中心（中國棋院）對五子棋項目的規範化管理，使中國五子棋愛好者數量不斷增加，棋手水準不斷提高，競賽逐步專業化、規範化、系統化，現狀喜人，前途無量。

截至2008年年底，北京、上海、天津、浙江等地分別建立了五子棋工作委員會，河北廊坊、秦皇島、黑龍江大慶、遼寧鐵嶺、浙江三門、台州、吉林四平、廣西柳州等地建立了五子棋協會或五子棋分會。還有一些地區協會或分會等組織在籌建中。

五子棋俱樂部在全國各地不斷湧現。如：北京的「那

威連珠五子棋俱樂部」，河北的「秦皇島快樂連珠俱樂部」，「浙江弈緣五子棋俱樂部」，「河北省妙手連珠五子棋俱樂部」等。「那威連珠五子棋俱樂部」成立得最早，多年來，一直作為民間組織和國際連珠聯盟保持聯繫。

「河北省妙手連珠五子棋俱樂部」的負責人鄭秋，她領導的五子棋俱樂部，在與企業聯手，把五子棋納入市場化、產業化的方向上邁出了堅實的一步。該俱樂部成功承辦了三年全國性五子棋賽事。

「秦皇島快樂連珠俱樂部」承辦了2007年首屆全國少年兒童五子棋錦標賽。楊春豔是「秦皇島快樂連珠俱樂部」主任、俱樂部創始人，快樂式五子棋教材的編寫者和互動式教學探索者。她自學教育學、心理學，編寫了一套適合兒少學習五子棋的快樂式五子棋教材。把國家教育改革的一些新理念融入五子棋教學之中，注意學生間的個體差異，教學內容和作業內容因人而異。她的快樂式互動五子棋教材和教學方法，為五子棋教學寶庫增添了新的財富。

隨著資訊產業的發展，五子棋網路社團應運而生，網上五子棋教學閃亮登場，網上比賽日趨頻繁，網路五子棋高手也與日俱增，這對五子棋的普及和提高將會有很大的推動作用。

2008年北京奧運會牽動著億萬中國人民的心，也牽動著廣大五子棋愛好者的心。從2005年開始，北京連珠體育文化中心開展了一系列盲人五子棋進北京殘奧會表演項目的申辦活動，表達了億萬五子棋愛好者關心、熱愛奧運，

熱心助殘的良好心願。

　　全國五子棋愛好者，特別是北京愛好者在北京奧運會的申辦和召開期間做了大量的工作，舉辦了一系列活動，收到良好效果。

　　國運興，五子興。我國棋手水準不斷提高，整體實力和專業技術研究已居世界領先水準。中國遼寧棋手吳鏑在第十屆世界連珠錦標賽上力克強敵，勇奪桂冠。在第六屆、第七屆世界連珠團體錦標賽上，中國選手連獲季軍，創歷史最好成績。

五、機遇挑戰　二者並存

　　競技五子棋重返中國後，中國棋院對五子棋細緻、有序的規範化管理，廣大五子棋愛好者們執著、熱情的努力，使五子棋項目得到迅速發展。特別是首屆全國智力運動會將五子棋納入正式比賽項目，給五子棋事業大發展帶來了難得的良好機遇。

　　2009年11月在成都舉辦的首屆全國智力運動會上，五子棋項目將和其他五個棋牌項目一起，站在全國棋牌運動的最高殿堂。

　　我們將充分利用全智會提供的四個平臺：即綜合水準最高的平臺；文化水準高的平臺；群眾普及面廣泛的平臺和促進產業發展的平臺，堅持科學發展觀，統籌規劃，著力解決發展中的矛盾和問題，抓住首屆全國智運會和一切可以利用的機遇，不斷創新，打造五子棋品牌效益，為五子棋的健康發展而不懈努力。

　　目前全國智運會市場開發工作已經全面展開，熱切希望有遠見的或熱心五子棋項目的公司、企業和個人積極投身到五子棋市場開發工作中來。雖然五子棋走進競技才有20年的歷史，國家體育總局棋牌運動管理中心（中國棋院）開始管理五子棋項目至今還不到十年，國家立項也不到五年，但五子棋的人口與日俱增，現狀喜人。

　　五子棋開展時間短而普及廣正是產業開發的潛力所

在，希望您用投資五子棋項目所得經濟效益來展示您遠見卓識的才華。

在此，我們也向廣大五子棋愛好者們發出呼籲，要熱情而勇敢地面對機遇帶來的挑戰。有機會到首屆全國智力運動會參加對弈的棋手們和投身智運會工作的有志之士們，所有關心智運會的五子棋愛好者們，不分民族，不分職業，不分職務，不分能力大小，我們要利用智運會這個大好機遇，攜手並肩，把我們的力量和智慧彙集在直連的五顆珍珠之中，把我們所有對弈之手緊握一起，共同托起中華民族文化遺產的弘旨偉業。

六、四大特點　易快深普

五子棋具有「易學、快捷、深奧、普及」四大特點。

（一）易學與深奧並存

五子棋的「易」，易在入門。規則簡單而有趣，從不會到會下棋，不需高智商，不需時間長，不需論其年齡的幼與長。有一副棋盤、棋子就可對弈，占地只需2公尺見方。

五子棋的深奧是指棋理深，入門後深鑽研下去，又能探索到變化莫測的攻防技巧，逐步體會到陰陽易理的高深哲理。它具有東方的神秘和西方的直觀，是中西文化的交匯，是古今哲理的結晶。

（二）快捷與普及互促

五子棋空枰開局，節省了滿盤開局棋種的擺子時間。落子交叉點比圍棋少100多個。不吃子，沒有消長子的反覆。和棋成定局的均勢棋，雙方耗時最多耗不過225手棋就到盡頭。

五子棋不比占地盤大小，不比誰連五的次數多，判斷勝負啟用突然死亡法，一個連五形或黑方走出禁手的出

現，就定勝負而局終，未走滿整個棋盤就定勝負的居多。綜上所述，五子棋對局用時總體比其他棋種少。

節奏快捷，入門又易，就使五子棋的普及面非常廣泛。問一問你周圍人會下什麼棋，說五子棋的居多。走進中小學校問問學生，會下什麼棋，自稱會下五子棋的人占多數。

網路上下五子棋的人數，基本保持在各棋種前三位的地位。

基於五子棋以上所述的特點，會給對弈者帶來諸多益處是不言而喻的了。

七、啓智靜心　和諧交往

（一）啓迪智慧

對弈五子棋的過程就是做大腦體操的過程。弈者每走出一步棋，便等於根據自己當時的局勢給對方提出一個問題，讓對方來解答。對方在很短時間內，要利用自己的智慧，借助自己下棋積累的經驗，根據其對棋理的推斷和對規則的理解，在腦中進行大局觀的抽象思維和點、線、面、形及其之間聯繫的形象思維，經一系列獨立思考之後，迅速作出判斷，並果斷地弈出一子。弈出之子，既是在解答對方的問題，又是給對方提出一個新的難題，要求對方解答。

整個對弈過程，就是這樣不間斷地提出問題、解答問題的多次往復的過程，同時也是弈者大腦在主動地不間斷地運動的過程，既鍛鍊了智力，又增強了智慧。

要知道，一個人能夠精神集中，不走神的時間是很有限度的，分散思維的出現總會是早晚的，無法控制的。低年級小學生在課堂上聽講，能夠集中注意力聽講的連續時間一般是15分鐘左右，年齡越小，分散思維越強，趣味性越強，分散思維越顯弱。下五子棋有時忘了吃飯時間，影響了休息或睡覺也是心甘情願的。五子棋屬對抗性競技，

圖5　大腦體操

對弈雙方都是在努力用棋盤和棋子為仲介，去直接干擾和破壞對方實現自己目的的企圖，並且是在竭力排除對方干擾和破壞下，去實現自己的目的。所以趣味性、競爭意識在激發著每個弈者的主動性、創造力。做大腦體操的整段時間內是不走神的，分散思維顯弱，智力提高顯強。

經常下棋的人，精神集中的時間會比其他人長，這也是下棋人顯得聰明的緣由。大學中的 $8-1>8$ 的流行說法，大概也是說，有興趣，集中精神去做事效率會提高，人會更加聰明多智吧！

（二）和諧交流

對弈五子棋過程中，不移子、不吃子，令人心態平和。求連接、無廝殺，減少了對局的火藥味，很少出現爭吵、賭氣、傷感情的事。同是對抗性競技，五子棋對弈，

沒有像足球、籃球、摔跤、柔道那樣身體直接接觸的對抗，而是用黑白子做仲介，幽靜、文雅地在棋盤上進行智力對抗。雙方比的是串珠聯合的技巧能力，勝時的五連形優態美。小小棋盤傳遞著視覺的善美，有限的棋盤傳遞的是無限的友誼、和諧。韓國人稱五子棋為「情侶棋」不無道理，下五子棋有利於和諧情感的交流。

37

五子棋為平衡先後手子力，在規則上規定的著數很多，是別的棋項無法比擬的。「三手可交換」、「五手兩打」、「指定開局」的規定，給五子棋技巧探索帶來了廣度和深度。

禁手規則的設立，增添了對弈的攻防技巧性，也給弈者帶來了特有的樂趣。白方不斷引誘，逼迫黑方露出破綻，走出禁手。而黑方步步謹慎小心避開陷阱，為躲禁手，有些「好形狀」也不敢走，這些都極具趣味性。

五子棋是休閒與競爭結合的完滿體現。

（三）培養能力

對弈五子棋可以提高多種能力，如獨立思考的能力，動手操作的能力，和別人合作的能力，快速反映的能力，抗干擾的能力和收集、綜合資訊的能力，這些能力恰恰是當今社會各類人才綜合素質所需要的。

學下五子棋，對在職的公民有益於能力的提高；對學生來講，是培養良好素質有利於將來服務於社會，上崗就業的需要；對老年人來講，是智力抗衰老的靈丹妙藥。

（四）陶情怡性

對弈五子棋，有勝、有負、有順境、有逆境。贏棋可體驗到成功的喜悅，是培植自信的良好方法。輸棋敗下陣來，可催人奮進。愛迪生發明蓄電池的實驗，到一萬次還沒有成功，但他說：「我沒有失敗，我只是發現了一萬種不能運作的方式。」棋負並不代表失敗，它是通往贏棋之路上的嘗試和探索。有了逆處逢生的下棋體會，可使人平時遇到事更臨危不懼，勇於克服困難，戰勝挫折。

有了下棋勝勢逆轉的心得，可使人防止居功自傲，處事更為謹慎。古人云：「人生一盤棋。」棋局如人生，有得意之時，也會有失落之感，時而波瀾驟起，時而一帆風順。常弈五子棋，可給人以心靈的啟迪：幹任何事情都要踏踏實實，每一次成功都要付出努力的汗水。

五子棋空枰開局，面對空白棋盤，似給弈者鋪開了一大張白紙，任你描繪大好河山，圈點未來美景。落子紋枰，如弈者躍馬橫槍，馳騁疆場，在棋盤這個戰場上，任你全面瀟灑地施展指揮才能，淋漓盡致地展示自己的聰明才智。棋盤也是開闊的一個娛樂天地，你可以在競爭和對抗中體會到無限樂趣。五子棋能給人以哲人的啟迪，能純淨美化人的心靈。它給弈者帶來的是智力的開發，精神的愉悅，藝術的享受。

有機會下五子棋的人都來下五子棋吧！它能陪伴您度過美好人生。

八、牽手五子　成就夢想

五子串珠似奧運五環，使不同國家、不同民族、不同文化傳統的五大洲兄弟姐妹，以棋聯手，歡聚一堂，共同構築著同一個夢想。

下面我們為五子棋界具有自強不息的拼搏精神，為實現五子夢想而做出突出貢獻的四位中外代表人物作一簡單介紹。

（一）戰神中村茂

中村茂，1959 年出生，是日本最負盛名的五子棋手。曾獲得兩屆世界連珠錦標賽冠軍。他是日本連珠第一人，也長期雄踞五子棋棋手等級分世界排名前列。他精通棋理、富於創新，研究或創新了許多定式變化。他曾在日本五子棋名人戰中創造了八連霸的奇蹟，被譽為「不敗的戰神」。

圖6　中村茂

40

（二）精於計算的安度

安度（Ando. Meritee），愛沙尼亞人，生於 1974 年。他棋風彪悍，計算力極強，是取得世界錦標賽冠軍最多的五子棋棋手。1999 年，安度到台灣，從事連珠五子棋教學工作。現任國際連珠聯盟規則委員會主席。他曾深情地說：「我將用我的畢生精力去從事我所熱愛的連珠事業。」

圖7　安度

（三）執著五子棋的那威

那威（葉赫那拉・聲威），滿族人，1968 年出生，是 20 世紀 90 年代將競技五子棋引入中國大地時期的領軍人物。1990 年，那威組建中國第一個五子棋民間組織 —— 京都五子棋隊。他多次自費出國參加世界連珠錦標賽。為了在中國普及競技五子棋，他一方面利用自己組織的團隊及個人魅力，在中國宣傳五子棋，開展五子棋活動。

圖8　那威

另一方面，借助世界對五子棋起源國 —— 中國的嚮往之力，在中國進一步推廣五子棋，從 1996 年開

始，他曾在中央電視臺《黑白世界·五子棋講座》中任主講人之一。儘管他現在一直在主持和演藝領域發展，但是他多次表示：「五子棋是我一生的事業。」

（四）中國第一個世界冠軍吳鏑

吳鏑今年28歲，遼寧撫順人。高中時開始接觸五子棋，2001年以後漸出成績，多次在國內賽事中得到較好名次。2005年獲得首屆網路互聯星空賽冠軍，2007年獲得首屆全國五子棋錦標賽亞軍，在第十屆世錦賽上，吳鏑又在世界五子棋最高水準的A組獲得了創紀錄的八連勝，並獲得了中國的第一個五子棋世界冠軍，中國五子棋苦心經營十幾年，他的這個冠軍是中國五子棋發展多年來一枚最值得稱道的獎牌，是一場期待已久的勝利，是對幾代中國棋手包括五子棋推動者、基層教練、教師多年心血和汗水的最好褒獎，也是中國棋院多年來規範化管理所結的碩果。他的這次里程碑式的勝利標誌著中國五子棋運動競技整體實力已居世界前列。

看到以上的介紹，您一定會對構築自己夢想的這些中外五子棋的英雄人物感到欽佩吧！也會有想投入到五子棋項目中來的慾望了吧？下面我們就一起來學習一些五子棋的基本技術技巧吧。

圖9　吳鏑

九、棋　具

關於五子棋棋具的使用和標準，在《中國五子棋競賽規則》中有詳細的論述及嚴格的規定，在組織正規比賽時必須參照執行。在平時，下五子棋就不必要求過分嚴格了。我們在這裏只介紹合乎規則標準的正規棋具。

（一）棋　盤

棋盤可用木料、硬紙、塑膠、布料、石料或環保材料等製成。

棋盤由橫縱各15條等距離、垂直交叉的平行線構成，在棋盤上，橫縱線交叉形成了225個交叉點為對弈時的落子點。鄰近兩個交叉點的距離要略大於棋子的直徑，縱線距離約為2.5公分，橫線約為2.4公分。

以對局開始時的黑方為準，棋盤上的縱行線從近到遠用阿拉伯數字1—15標記，橫行線從左到右用英文字母A—O按字母順序標記。

由於每個英文字母都對應著一條縱線，每個阿拉伯數字都對應著一條橫線，所以，棋盤上的每一個交叉點都可用英文字母和阿拉伯數字的組合來標示出來。在標示各點時，要將英文字母放在前邊，阿拉伯數字放在後邊。如「L6」「F4」等，不可以標示成「6L」「4F」。

在棋盤上有5個比較特殊的交叉點，用直徑約為0.5公分的，和棋盤橫縱線顏色相同的實心小圓點標示出來，這5個點稱為「星」。中間的星也稱天元，位置在H8，表示棋盤的正中心。其他4個星，也叫小星，分別在D12、L12、D4、L4位置。星在棋盤上起標示位置的作用，利於在行棋、複盤、記錄等時，更清晰、迅速地找到所需位置。（圖10）

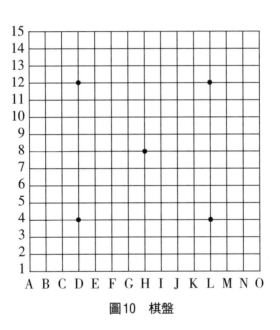

圖10　棋盤

（二）棋　子

棋子分黑白兩色。

棋子形狀為扁圓形，有一面凸起或兩面凸起均可。

棋子厚度一般不超過0.8公分，直徑應比棋盤上鄰近
點間的距離略小些，以免影響在棋盤上的行棋。以2.0～
2.3公分為宜。

平時下棋，棋子數量不限，以下棋時夠用為準。正規
的標準數一般定為黑子113枚，白子112枚。

44

棋子材質、重量不限。但以硬質，不易磨損，且放在
棋盤上具有一定穩定性為好。

我們談到棋具，主要指上面論述的棋盤和棋子，有了
這兩樣，開始下棋已夠用了。

（三）譜　紙

譜紙也可稱記譜紙，顧名思義，它是用來記錄對局或
著法時所用的記錄紙，主要用在比賽或練習時，記錄對局
雙方行棋順序和位置的專用紙。

譜紙的圖形應是按比例縮小的棋盤圖形。

（四）棋　鐘

棋鐘是在練習或比賽時，計算對局雙方時間的專用
鐘。

棋鐘分機械鐘和電子鐘等，均能用倒計時的方法，準
確地分別顯示出對局雙方採用時限減去自己累計用時所剩
餘的時間。

棋鐘要求儘量避免刺眼，運行時聲響應很低弱或無
聲。

在這裏，我們要說，棋具好壞是次要的，關鍵是你對棋的態度。只有你對棋恭，棋才對你順。無論使用什麼樣的棋具，只要你認真對待下棋，其中的技巧和哲理總會逐步被你掌握的。

另一方面，如果經濟條件允許，購置一套材質好些、外觀漂亮的棋具，也會使你的心情舒暢，對棋興趣更加濃厚。我們在購置棋具時，還要注意它的實效性。

有一次，在賽場上就出現了棋手們不願使用大會提供的贊助商贊助的高級玉質棋子，因為棋子過於透明、泛黃和反光，而要求換用普通棋子。看了這個例子，也許會對你購置棋具時的選擇有些幫助。

十、基本下法

對局雙方各執一色棋子，在行棋時，必須用手將棋子放在棋盤的空白交叉點上。黑方先，白方後，交替落子，每次只能下一子。在「一著」的定義中規定「不論落子的手是否已脫離棋子，均被稱為一著」。它的含義就是落子生根，不許移子，不許拔子，不許在棋盤上推動棋子滑行（推盤）。我們在平時下棋就要注意培養行棋的好習慣，不拔子，不推盤。

規則中規定棋手有Pass權，就是有放棄行棋的權利。但是，待對方再行棋後，你是有恢復行棋權利的，否則，棋手一 pass，就可能意味著輸棋了。一方未 pass，另一方連下二步，要被判違例的，判了違例，還要把第二子收回。

執行黑方指定開局，三手可交換，五手兩打的規定。黑方有禁手，白方無禁手。黑方禁手有三三禁手、四四禁手和長連禁手三種。黑方由連五取勝，不能走禁手，一般都是由衝四活三成五；白方由連五或者指出黑方走禁手取勝。

五子棋正式比賽時採用的開局必須是指定的二十六種開局之一。

十一、指定開局

指定開局是五子棋規則中設立的特殊規定之一。

對局開始後的前三著所形成的佈局稱開局。前三著落的兩黑一白子本應黑白雙方完成，但現行五子棋比賽規定，這開局的前三著棋均由黑方來完成，又稱黑方指定開局。指定開局的落子範圍、分類、不同棋形的名稱均做了確切的規定。因此，我們也可以這樣說，先走方有選擇開局的權利。

從棋盤範圍來講，開局三著的落子要落在以天元為中心的5橫5縱線交叉而成的25個點內。（圖11）

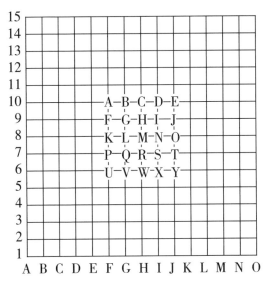

圖11　指定開局範圍

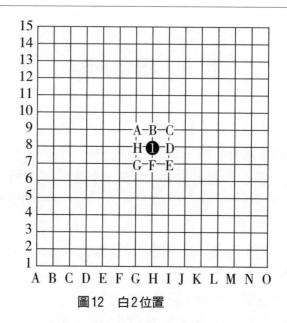

圖12　白2位置

第一手黑子必須放天元。

第二手白子必須落在與天元直接相連，周圍的8個點上。（圖12）

第二手白子落在與天元陰線相連的斜側方向點上的開局稱斜指開局。斜側方向共有4個點可放白子，這4個點兩兩對稱，實質上放任何一個點上的白子與其他三點上放白子行棋作用均相同。為了研究簡潔、不重複，在論述開局內容時，我們通常只以天元右上側方放白子為例研究開局，不再重複研究3次。

第二手白子落在與天元陽線相連的正側方向點上的開局稱直指開局。同上論述，我們通常只以天元上方放白子為例來研究開局，不再重複3次。

第三手黑子落在開局範圍內後，便形成了完整的開局棋

形，去掉由於對稱而作用相同的一些重複部分，直指開局，斜指開局各13種。這26種開局均以「星」和「月」命名。

開局中的兩枚黑子的基本棋形大致分為桂（日字馬步形）、間（在一條陽線或陰線上間隔一個點）、連（在一條陽線或陰線上無間隔）三種類型。在各種開局名稱中，「間打」的名稱用「星」表示，「桂打」和「連打」的名稱用「月」表示。（圖13）

直指開局（D）：英文為Direct（直接的），白2選擇陽線上與黑1相鄰的防守點。

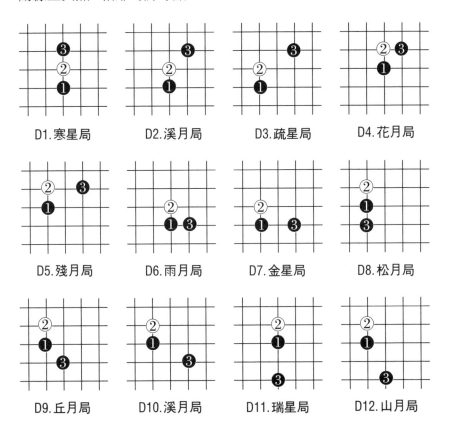

D1.寒星局　　　D2.溪月局　　　D3.疏星局　　　D4.花月局

D5.殘月局　　　D6.雨月局　　　D7.金星局　　　D8.松月局

D9.丘月局　　　D10.溪月局　　　D11.瑞星局　　　D12.山月局

D13.游星局

斜指開局（Ⅰ）：英文為Indirect（間接的），白2選擇陰線上與黑1相鄰的防守點。

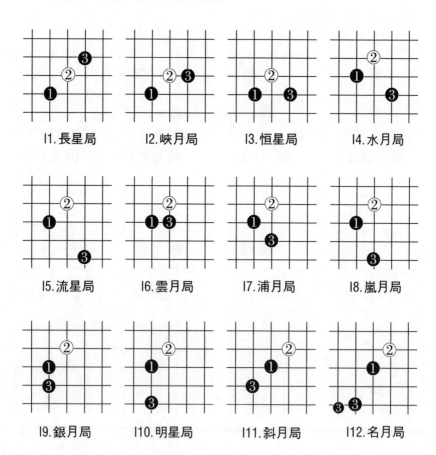

I1.長星局　　　I2.峽月局　　　I3.恒星局　　　I4.水月局

I5.流星局　　　I6.雲月局　　　I7.浦月局　　　I8.嵐月局

I9.銀月局　　　I10.明星局　　　I11.斜月局　　　I12.名月局

I13. 慧星局

　　以上這26種開局就是規則中規定的、在國際國內正式五子棋比賽指定的可使用的開局，並且是必須使用的開局，如果黑方在開局時未按指定開局去行棋，均可被判罰違例。

　　我們在這裏只是簡單介紹了一些指定開局的知識，各個開局以後行棋變化及可能引發的後果，各個開局與全局勝負可能性的分析，這方面的技術知識還很豐富和深奧呢！我們要加倍努力學習啊！

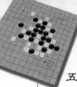

十二、三手可交換

三手可交換是五子棋規則中設立的特殊規定之一，簡稱三手交換或三手可換。

三手可交換是指，當盤面下出三手棋時，白方在應第四手棋前，可選擇此開局使用黑棋還是白棋。如果白方提出交換黑白棋，則黑方必須同意，一局中只能有一次交換機會。

三手可交換是作為規則內容出現的，出現的原因是由於棋手對開局的深入研究，發現有的開局幾乎成必勝開局了，有的開局黑方優勢較大，設立三手可交換規則限制了黑方開始時走出太強的開局。因此也可以說，後走方有選擇執黑還是執白的權利。

十三、五手兩打

五手兩打是五子棋規則中設立的特殊規定之一。

黑方在下盤面第五手時，必須在盤面上的兩個空白交叉點上各放一枚黑子，此兩黑子在位置上不能同形，或者說不能對稱。

需要注意的是，對稱指的是這黑白一共五個棋子全部看起來對稱，而不是只看這時的四個黑棋。之後，由白方選擇後，拿去一子，留下一子。

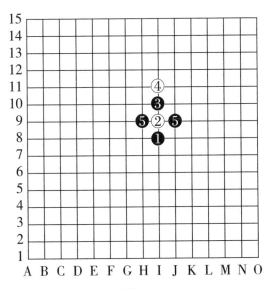

圖14

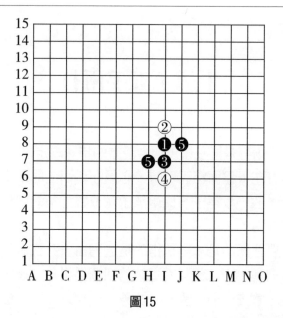

圖15

一般此兩黑子放子的方法是反放棋子，就是凸面朝下，白方先拿走一黑子後，把留下的黑子翻正過來（兩面凸的棋子例外）。

設立五手兩打規則的原因，是在理論上使黑棋方不能搶佔到第五手棋的最強點，從而進一步削弱黑棋先行的優勢，使先後手子力更趨於平衡。

圖14、圖15就是兩個對稱的五手兩打點的例子，這樣的兩打點是禁止走的，因為對稱的兩打點實際上幾乎可以看作是一個點，它們之間的變化是非常相似的（圖14是軸對稱，圖15是中心對稱）。

十四、怎樣確定先走方

　　怎樣確定對局雙方誰先走棋，在規則中被稱為「先後手的確定」。實際上就是用一定方法確定一下誰執黑棋先行。這裏指的「先手」「後手」又與下棋中的技術性「先手」「後手」不是一個概念。

　　這裏的先後手是專指開局時的先走方、後走方。再有，這裏的黑棋先行是指對局開始前來確定的。不是指三手可交換後的黑方、白方。

　　由對局雙方來確定先後手的對局，確定先後手是用「猜先」來完成的。

　　方法是，對局雙方各握若干黑、白棋子於手中，合計數為奇數，則原黑、白方不變；合計數為偶數，則雙方交換黑白棋。稱為「雙變單不變」，區別於圍棋的「單變雙不變」。

　　規則上規定，可以由裁判員用挑邊器進行猜先，中猜者有3種選擇權利。A.使用黑棋。B.使用白棋（專指對局開始時的黑、白棋）。C.要求對方先行選擇，則對方必須先行選擇使用黑棋還是白棋。

　　單循環制比賽先後手是按規則上的循環賽對局表來排定各輪對局者，不需棋手猜先。大多數的積分循環制比賽的先後手是由裁判按規則事先抽編好了的，也有輪輪猜先的。淘汰制的比賽必須輪輪猜先，場場猜先了。

　　在此要提醒參賽棋手，先後手的錯誤，無論是裁判員編排上的錯誤，還是棋手自己使錯了黑白棋，一旦白4之子落在盤面上，均不可作為重賽的理由。之後的對局，發現未發現錯誤，比賽必須繼續進行，結果有效。在以後輪次的編排時，均按此輪次先後手正確的假想下進行配對和先後手編排。

十五、記　錄

　　一般正式比賽，要求對局棋手是要做記錄的。就是要在規定的記譜紙上清晰、準確、完整、及時地用代數記錄法逐著記錄雙方行棋著法。

　　黑棋用奇數畫圈記錄，如③⑦㉑等；白棋用偶數記錄，如4、8、22等。要求在自己走下一著之前記完前一回合雙方的著法。

　　如果出現記錄不齊或較混亂的現象，裁判員有權要求棋手用自己的時限時間補齊或謄清記錄，因而要影響自己行棋思考時間、情緒和思路，所以，我們每一個棋手都應在平時養成認真記錄的好習慣。

　　如果棋手所剩時限不足5分鐘或到了讀秒階段，可暫免記錄，但須在終局後補齊記錄。

　　比賽時所用的記譜紙，通常還要在譜紙下半部分加上明細部分，用來記錄記譜時的日期、時間、地點、開局名稱、是否交換、黑白方姓名、比賽用時、比賽結果、棋手和裁判員簽字等。5A處填寫的是五手兩打法時去掉的黑子的點的位置座標。

　　記譜紙舉例如下：

五子棋比賽專用記譜紙

第＿＿＿輪 　　　　　　＿＿年 ＿＿月 ＿＿日 ＿＿時

　　　　　　　　　　　　地點＿＿＿＿＿＿＿＿＿＿＿

```
15 ┌─┬─┬─┬─┬─┬─┬─┬─┬─┬─┬─┬─┬─┬─┐
14 ├─┼─┼─┼─┼─┼─┼─┼─┼─┼─┼─┼─┼─┼─┤
13 ├─┼─┼─┼─┼─┼─┼─┼─┼─┼─┼─┼─┼─┼─┤
12 ├─┼─┼─┼─┼─┼─┼─┼─┼─┼─┼─┼─┼─┼─┤
11 ├─┼─┼─┼─┼─┼─┼─┼─┼─┼─┼─┼─┼─┼─┤
10 ├─┼─┼─┼─┼─┼─┼─┼─┼─┼─┼─┼─┼─┼─┤
 9 ├─┼─┼─┼─┼─┼─┼─┼─┼─┼─┼─┼─┼─┼─┤
 8 ├─┼─┼─┼─┼─┼─┼─┼─┼─┼─┼─┼─┼─┼─┤
 7 ├─┼─┼─┼─┼─┼─┼─┼─┼─┼─┼─┼─┼─┼─┤
 6 ├─┼─┼─┼─┼─┼─┼─┼─┼─┼─┼─┼─┼─┼─┤
 5 ├─┼─┼─┼─┼─┼─┼─┼─┼─┼─┼─┼─┼─┼─┤
 4 ├─┼─┼─┼─┼─┼─┼─┼─┼─┼─┼─┼─┼─┼─┤
 3 ├─┼─┼─┼─┼─┼─┼─┼─┼─┼─┼─┼─┼─┼─┤
 2 ├─┼─┼─┼─┼─┼─┼─┼─┼─┼─┼─┼─┼─┼─┤
 1 └─┴─┴─┴─┴─┴─┴─┴─┴─┴─┴─┴─┴─┴─┘
   A B C D E F G H I J K L M N O
```

黑方＿＿＿＿＿　　　用時＿＿＿＿＿＿

白方＿＿＿＿＿　　　用時＿＿＿＿＿＿

開局名稱＿＿＿　　　是否交換＿＿＿＿

5A＝＿＿＿＿　　　結果＿＿＿方勝

記譜人＿＿＿　　　裁判員＿＿＿＿＿

　　　　　　　　　裁判長＿＿＿＿＿

十六、計　時

　　你能準確無誤地說出五子棋項目的類別歸屬嗎？五子棋等棋類項目屬於以棋盤和棋子為仲介的人和人之間用智力直接對抗性的體育項目。既然歸屬體育，那它就不是表演項目，而是比賽項目，所以，我們五子棋愛好者很多人都會參加一些社會比賽的。

　　為了保證比賽的連續性，提高比賽效率，規則對某些方面進行了一些時間限制的規定，稱為時限。時限分比賽時限、遲到時限和申訴時限。

（一）比賽時限

　　比賽時限可分每方30分鐘到5小時不等，但一般要求一天內必須結束。

　　有些比賽受條件限制，也可採用雙方共用時限的方法，共用時限時間約是單方時限的雙倍。

　　雙方共用時限到時後，可用限時走棋（幾分鐘之內走完若干手棋）或到時讀秒的後續手段，直到該局結束。

　　讀秒時限，多採用1分鐘制，凡一著棋用時不足1分鐘，可不計時間，到1分鐘則判負。

（二）遲到時限

比賽前，組織者都會規定遲到時限，一般為 15 分鐘，每場比賽遲到時限一到，未到場的棋手均按棄權判負。

（三）申訴時限

下邊還要介紹申訴問題，申訴規定的時限為當輪比賽結束後若干分鐘。

十七、一局棋的勝負與和棋

　　五子棋屬體育競技項目，一局棋比出的結果稱終局。比出勝負的對局稱勝局，沒有分出勝負的對局稱和局，沒有負局的說法。

　　在《規則》中關於終局的判定上，原文寫到「雙方確認的終局或被裁判員判定的終局均為終局」。

　　也就是說五子棋對終局的認定，把對局雙方棋手自己的認定放在裁判員認定的前邊，大多數比賽的對局結果的認定，是棋手雙方自己認可後，找裁判員來記錄一下，雙方棋手認可的勝局與和局的結果，裁判員只是去確認，不可更改結果。

　　這一點是與很多體育項目相區別的，同時，這也是裁判員比賽中一人多台監局的需要。

（一）勝　局

　　五連為勝，對局雙方最先在棋盤上形成五連的獲勝，白棋的長連視同五連。

　　追下取勝。黑方出現禁手，無論是自願或被迫走出的，只要白方立即指出則判白方勝。

　　對白方未能立即指出禁手的判罰，三三、四四禁手與長連禁手有所不同，隨時指出長連禁手均可判黑方負，三

三、四四禁手則不同，只要白方未立即指出，落一子後，黑方禁手不再成立。如果黑方走出五連與禁手同時形成，禁手失效，黑方勝。

規則還規定了一些非技術性取勝方法（雖然有些方法與技術有關）如對手超時，對手二次違例等，在此不再詳細論述，如果你是棋手，要多看看規則中的有關規定。

（二）和 局

對局雙方在同一回合均Pass判和棋。

全盤均下滿，已無空白交叉點，雙方無人宣勝，判和棋。

還有一些情況可判和棋，如雙方均被發現已超時，但又不能確定哪方先超時；由於意外干擾造成棋局散亂等。

提醒大家注意的是如何提和問題，在規則上作了一些規定，目的在於不要因為一方提和使對方受到干擾。如提和時間，應在自己下完一著棋後，按鐘前。在次數上不能超過對方提和次數兩次。違犯了規定要被判違例。

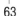

十八、單一棋形

　　連珠五子棋基本的單一棋形包括：二、三、四、五連以及長連。在這幾種基本單一棋形中最容易掌握的是五連和長連。成五是連珠五子棋黑白雙方的基本取勝方法，五在五子棋中是至高無上的，因此規則裏就有了黑棋中五與禁手同時形成禁手失效的規定。長連對於黑棋來講是禁手，對白棋則視同五連，因此如果白棋長連則白棋獲勝。

（一）各種單一棋形

1. 五連和長連

　　五連是指相同顏色的五個棋子在某一條陰線或陽線上不間隔地連在一起。

　　長連是指相同顏色的五個以上的棋子在某一條陰線或陽線上不間隔地連在一起。

　　五連只有一種形狀，共有橫、縱、左斜、右斜4種姿態。長連有六連、七連等，每種也共有橫、縱、左斜、右斜4種姿態。

　　圖16中有各種五，也有各種長連。有的長連是六連，有的長連是七連；有的長連是禁手，有的長連不是禁手，請仔細鑒別。

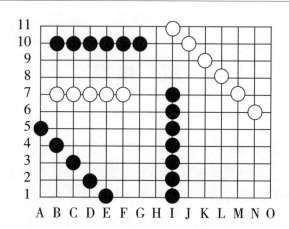

圖16

2. 棋形「四」

「四」是連五取勝的前一步，所以研究好棋形「四」
很重要。這裏說的「四」是指己方再走一步能夠成五的單
一棋形，包括「活四」和「衝四」。

活四是指在同一條陽線或陰線上有兩個點可以成五的
單一棋形。日本也形象地稱活四為「棒四」。

活四也是只有一種形狀，4種姿態，一旦走出活四，
對方靠阻擋來防守是沒有用的，這樣本方都可成五勝了。

觀察活四的形狀，均為同一條陽線或陰線有同色的四
子不間隔地相連，同時兩邊緊挨著的交叉點為空白交叉
點，那麼，可不可以用以上的棋形描述作為活四的定義
呢？回答是白方可以，黑方有特例，不可以。在圖17中，

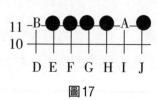

圖17

在A位放黑子,是長連,受禁手的限制,黑方只能在B位成五,而不是有二處成五勝了。此棋形實際上是衝四,下邊我們來學習沖四的知識。

衝四是指在同一條陽線或陰線上只有一個點可以成五的四。衝四包括連衝四和跳衝四兩種,跳衝四又叫嵌五。連和跳的情況再加上陰線陽線,衝四的形狀多種多樣。

衝四的共同特點是本方再走一步就可以成五,對方先防一步就可阻止本方成五。換句話說,衝四有一個點,且只有一個點可以成五。因為白棋的長連可視同五連,所以,白棋單純的長連前一步也可視同衝四。而黑棋由於受禁手規則的限制,黑棋單純的長連前一步則不可視為衝四。(圖18)

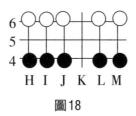

圖18

對方走衝四,本方只要沒有衝四,就必須立即防守,否則這局棋就會以失敗告終了,由於下一步就要成五,所以相對於其他沒成五的單一棋形,衝四又被稱為「絕對先手」。

平時我們說到「死四」,雖然從名稱上也有「四」字,但死四主方向已是成不了五的棋形,因此,死四不是「四」。

圖19是各種四,第一個四是活四,第二個是連衝四,第三個至第五個是跳衝四,第六個是白棋特有的「衝」,最後兩行是死四。

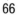

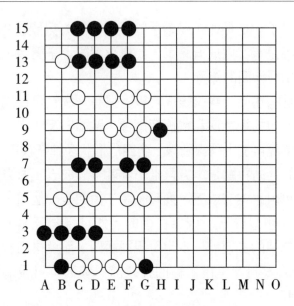

A B C D E F G H I J K L M N O　　圖19

請您注意11路跳衝四和9路跳衝四在黑方防守後的不同之處是，11路的跳衝四在黑棋防守後還可以接著衝四。

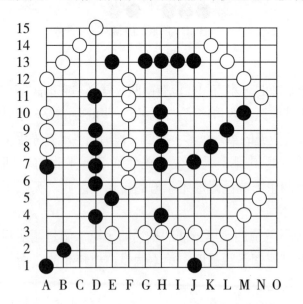

A B C D E F G H I J K L M N O　　圖20

你能從圖20中分別找出幾個活四、連衝四、跳衝四和死四（注意 f 線白棋所特有的「衝」）？然後體會它們之間微妙的不同。

3. 棋形「三」

「四」之前就是「三」。活三不僅能形成活四，也能形成衝四；眠三只能形成衝四。

活三：己方再落一子能形成活四的三。活三包括連活三和跳活三兩種，跳活三又叫嵌四。要注意的是活三形成活四的點也會受到對方擋子或棋盤邊界的影響。

眠三：己方再落一子只能形成衝四的三（言外之意，就是眠三不能形成活四）。眠三包括連眠三、跳眠三、特眠三、假活三共四種。取眠三的名字，有睡眠的三之意，很形象吧，衝四就是它醒來的時候呦。

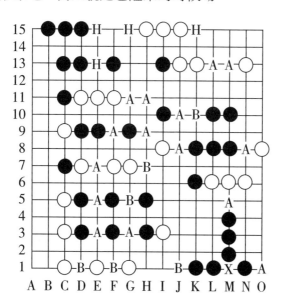

圖21

　　死三：主方向已不可能形成五的三。死三已經不是「三」。

　　提示：圖21中H點是活三能形成活四的點，A點和B點是眠三能形成衝四的點，你能體會出A、B兩類衝四點有什麼不同嗎？5路、3路、1路左側、13路右側和10路是特眠三；8路的眠三和1路右側橫向的眠三及與這個三相關的豎線眠三，因其很像活三，因此叫做假活三（注意：與1路右側相關的豎向眠三只有一個點可以衝四，X點是四四禁手，日本把8路的眠三稱為「夏止」）。

　　你能從圖22中分別找出幾個連活三、跳活三、連眠三、跳眠三、特眠三、假活三？然後體會它們之間微妙的不同。

圖22

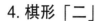

4. 棋形「二」

三之前就是「二」。同樣，活二既能形成活三，也能形成眠三；眠二只能形成眠三。

活二：己方再落一子能形成活三的二。活二包括連活二、跳活二和大跳活二3種。

如圖23，這是三種活二及它們在一般情況下能形成活三的點。形成眠三的點你能找出來嗎？

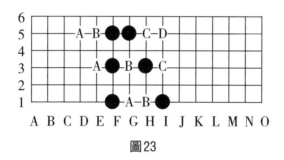

圖23

注意觀察圖24的3種二，它們都是連活二，但是能形成活三的點的個數是不同的。跳活二的不同情況請讀者自己去分析吧，大跳活二有不同的情況嗎？連活二、跳活二

圖24

和大跳活二能形成眠三的點呢？它們也同樣有可能會受對方擋子或棋盤邊界的影響。先想想再看下面的圖。（圖25）

大跳活二形成活三的情況不受棋盤邊界和對方擋子的影響。

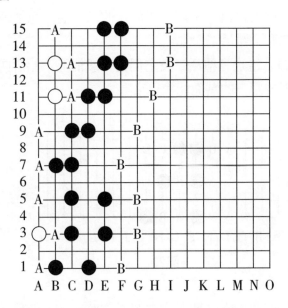

圖25

眠二：己方再落一子只能形成眠三的二（言外之意，就是眠二不能形成活三）。眠二包括連眠二、跳眠二、大跳眠二、特眠二和假活二5種。

圖26是眠二能形成眠三的點，圖中A點形成的是連眠三，B點形成的是跳眠三，C點形成的是特眠三，D點形成的是假活三。能形成假活三的眠二就是假活二。

死二：主方向已不可能成五的二。死二已經不是二。

圖27中共有14個各種各樣的二，你都能找出來嗎？
提示：注意C4和C9以及B13和G13組成的可不是二，不

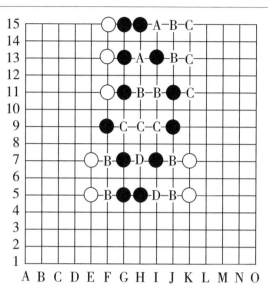

圖26

圖27

要把它們兩個也算進去呦。

　　需要強調的無論是死四、死三還是死二，它們雖然主

方向已經不可能成五，但在其他方向還是有可能被利用的，這一點一定要注意。

（二）幾種單一棋形之間的關係

二、三、四是子力當中最活躍的，我們用圖示加文字的方式把它們之間的關係說明一下：

圖28

活二　加一子可成活三

【注意】A點形成的是連活三，B點形成的是跳活三。活二也能形成眠三。

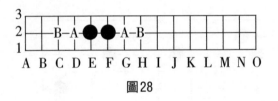

圖28

圖29

眠二　加一子可成眠三

【注意】A點形成的是連眠三，B點形成的是跳眠三，C點形成的是特眠三，D點形成的是假活三。

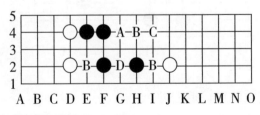

圖29

圖 30

活三　加一子可成活四

【注意】H表示能形成活四的點。活三也能形成衝四。

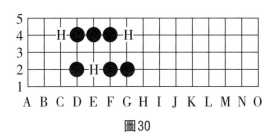

圖30

圖 31

眠三　加一子可成衝四

【注意】A點表示只能衝一次四，B點表示能連續衝兩
次四。

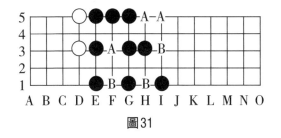

圖31

　　我們經常聽到一些人把跳活三簡稱之為跳三，這是不
準確的，其實跳活三和跳眠三都是跳三，如果只稱跳三就
是跳活三和跳眠三的合稱。

　　這些單一棋形的知識對於我們深入理解棋理，迅速提
高五子棋水準也是很重要的，您可一定不要輕視呦。

十九、組合棋形

　　除了成五，一個單一棋形是很難取勝的，因此，要想獲得更多的取勝機會，需要走成各種組合棋形，由於黑棋有禁手的緣故，因此，黑棋有些組合棋形是禁手，只要能避開禁手，其實我們在行棋時，一般可以認為組合棋形出現越多，越容易獲得對局的優勢，常見的組合棋形有以下幾種：

（一）兩種棋形的組合

1. 兩個三的幾種不同組合

　　圖32中，A點是黑棋兩個活三的組合，是禁手，我們將在禁手一章，系統介紹。B、C和D點，是一個活三和一個眠三的組合或者兩個眠三的組合，無論是黑棋還是白棋，都不是禁手。

　　兩個三的組合中還有一類在一條線上兩個眠三的組合（由於黑棋有長連禁手，因此此種情況只限黑棋），也叫「雙眠三」（圖33）。白棋的此形就是活三了。

　　前面已經說過，兩個眠三的組合無論是黑棋還是白棋，都不是禁手，「雙眠三」是同樣道理。

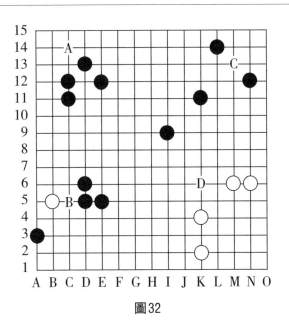

圖32

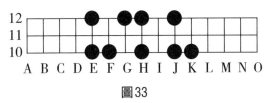

圖33

2. 兩個四的幾種不同組合

圖34中分別是兩個衝四、兩個活四或者是一個衝四與一個活四的組合。兩個四組合也有在一條線上的，但是無論哪種組合，黑棋都是禁手。

3. 一個四和一個三的組合

圖35中，是一個四和一個三的組合，無論是一個衝四

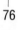

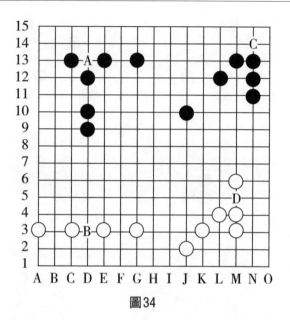

圖34

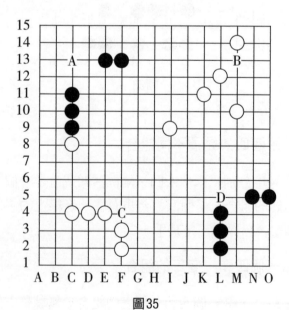

圖35

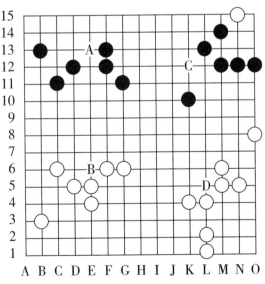

和一個活三（A點），一個衝四和一個眠三（B點），一個活四和一個活三（C點），還是一個活四和一個眠三（D點），無論是白棋還是黑棋，都不是禁手。

當然，各種二也可以與「四或三」組合，我們就不在這裏都講述了。

（二）三種棋形的組合

圖36中，我們所說的棋形組合是各種二、三、四都包括的，有時我們經常聽到棋手說這步棋「一子通三路」，指的就是這種三個棋形組合的情況。甚至，有時是兩個棋形組合，而另一個方向，由於有衝四絕對先手，能衝出一個新的二來，也說這是一子通三路。

圖36

圖37中，黑棋可以先在A位衝，然後在B位形成一個活二，一個活三和一個眠三的組合，是一子通三路。因此在A位沒衝四之前，我們也可以說B位一子通三路。

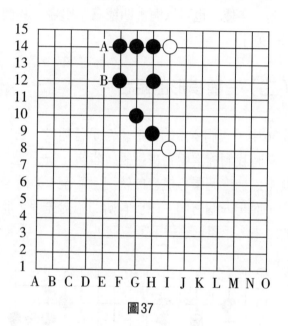

圖37

二十、禁　手

（一）對禁手的認識

　　禁手是對局中如果使用將被判負的行棋手段。五子棋規定只有黑方有禁手，而白方沒有禁手。

　　那麼，為什麼只給黑方設禁手呢？不懂或剛剛開始學習五子棋的人往往認為這樣的規則對黑方是不公平的，而由於白棋沒有禁手所以比較喜歡走白棋。

　　然而先落子的是黑方，這一點很關鍵。所以，理論上黑方應該先連成五，如果緊跟著白方也連成五而不算數，還是算黑方勝，從這點看，不也是不公平的嗎？

　　其實，對黑方的行棋加以限制，從對局者實際棋力發揮來看，對雙方是比較公平的。在正式比賽中，還要加上指定開局，三手交換，五手兩打三項特殊規定，這樣雙方就更加公平了。

　　因此，如果不對黑方加以限制，才是不公平的。請大家好好理解「於不公平處見公平」的哲理。

　　但是，給黑方設立禁手，僅僅是為了使黑白雙方取得力量上的均衡嗎？

　　制定五子棋規則的初期，也許目的是這樣的。但隨著五子棋技術的發展，現在已不僅僅是為了雙方力量的均

衡。「連五取勝」、「追下取勝」的取勝方法和「設置禁手」、「躲避禁手」的技戰術是兩種截然不同或相反的思考方法，它們已經成為五子棋技術的不可缺少的組成部分。只有同時掌握了這兩種不同攻防技巧的人，才更能體會出五子棋的無限魅力。

隨著時間的推移，現在看來，其實禁手並不是徹底解決對局雙方公平的方法，而能徹底解決對局雙方公平性的方法之一是交換規則（五子棋中就採用了三手交換規則，如果沒有這個交換規則，是無法完全解決黑白雙方對局公平性的）。

但是，我們不得不承認黑棋增加了禁手使五子棋的變化變得更多，更複雜，而且也更加有趣味性了。同時這種黑白雙方進攻手段的不同，也使雙方和棋變得困難了。因此，只給黑棋單方設立禁手，至少有三個優點，一是減少了和棋，二是豐富了變化，三是增加了趣味性。

（二）各種禁手

黑棋的禁手有三三禁手、四四禁手及長連禁手三種。三三禁手中根據定義還包括三三三禁手、四三三禁手等變化，四四禁手中還包括四四三禁手、四四四禁手等變化。

1. 三三禁手

黑棋一子落下同時形成兩個或者兩個以上的活三，而且此子必須是形成的至少兩個活三的共同構成子，這就叫做三三禁手。

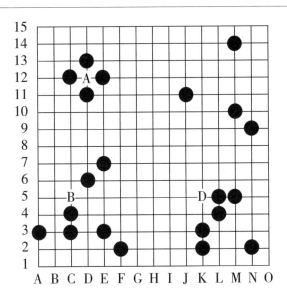

圖38

　　如圖38，A點是兩個連活三的三三禁手。B點是兩個活三和一個衝四的三三禁手，平時也稱四三三禁手。這種禁手，實戰中有時容易看不到另一個活三，因而錯誤地看成四三勝將子落在這個禁手上面，這是廣大初學者要特別注意的。C點是兩個陰線跳活三的三三禁手，這種三三禁手隱蔽性較強，初學者有時不易發覺。D點是三個活三形成的三三禁手，平時也稱三三三禁手。一般情況下，圖中用字母X表示禁手點，這裏由於要說明不同的禁手棋形，所以就用不同的字母表示了。

　　為什麼一定要加上「此子必須是形成的至少兩個活三的共同構成子」這句話呢？請看下面反例（圖39）：

　　A點黑棋一子落下同時形成了兩個活三，注意三個黑1組成的三，在黑棋A點落子後由眠三（假活三）成為活三，這是由於A點落下黑子後，B點被解禁了。但A點落

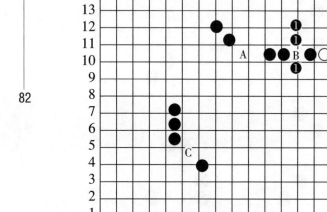

圖39

子不是這兩個活三的共同構成子,所以A點不是三三禁手,請您好好理解。

此圖下面的C點落下黑棋後,也形成了兩個活三;但這兩個活三是先後形成,不是同時形成的,所以這個C點也不是三三禁手,您能理解吧。

2. 四四禁手

黑棋一子落下同時形成兩個或者兩個以上的衝四或者活四,叫四四禁手。

如圖40A點是黑棋形成兩個衝四的四四禁手。B點是黑棋形成的一個活四和一個衝四的四四禁手。C點是三個四形成四四禁手,平時也稱四四四禁手。D點是兩個四和一個活三形成的四四禁手,平時也稱四四三禁手。

四四禁手有在同一條線上的,這是與三三禁手明顯的

區別。下面看圖例：

圖41中的四個組合棋形中，四個X點，黑棋分別都同時形成了兩個衝四，是四四禁手，有趣的是每兩個衝四都

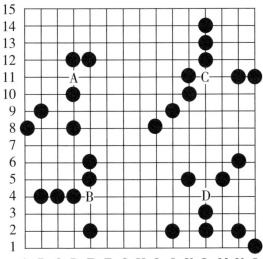

圖40

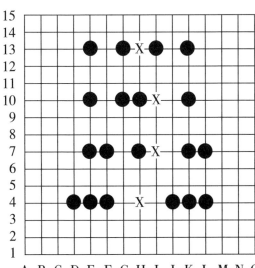

圖41

是在同一條線上形成的，這在三三禁手中是沒有的，也是四四禁手比較獨特的地方。

3. 長連禁手

黑棋一子落下形成一個或者一個以上的長連，叫做長連禁手。但實際上，一般都是形成一個長連，形成兩個、甚至兩個以上的長連是極其少見的。

圖42中，X點都是長連禁手。長連以六連為主，七連甚至七連以上比較少見。

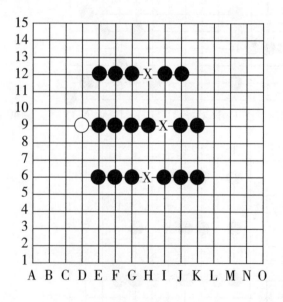

圖42

（三）尋找禁手點

圖43中由H路和8路分成四個區域，這四個區域中的四個棋形互不關聯，各有多少個三三禁手點呢？

圖43

　　圖44中由8路分成兩個區域，下面區域中的棋形比上面區域的棋形稍有變化，禁手點的情況有什麼變化呢？

圖44

圖45中有多少個禁手點呢？五與禁手同時形成，禁手
失效，您理解了吧，這裏要用到呦。這樣多層禁手到底是
不是假禁手，就不用去判斷了。

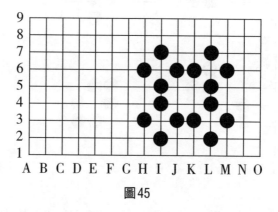

圖45

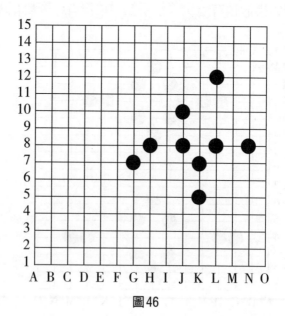

圖46

上圖中有多少個禁手點？有沒有四三勝點？黑棋主要靠一個衝四和一個活三的組合棋形（即衝四活三）成五取勝。

（四）禁手綜合判斷

找出圖47中黑棋的禁手點和勝點，這是一個很綜合的題目，先不要看答案，自己獨立思考，做完之後再看答案，看看自己是否都做對了。

一個四三勝點A	兩個四三三禁手點H、I
一個長連禁手點B	三個四四禁手點J、K、L
一個三三三禁手點C	【注意】
兩個三三禁手點E、F	D點不是三三禁手點
一個四四三禁手點G	M、N點不是四三勝點

圖47

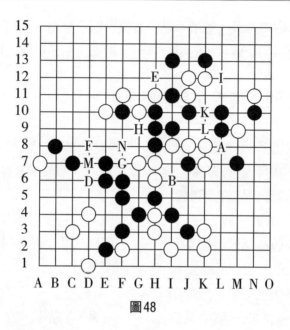

圖48

　　總之，禁手豐富了五子棋的內涵，提升了五子棋的品
位，增加了五子棋的趣味性、變化量和複雜度，是筆者多
年來喜歡並執著於五子棋的重要原因之一。

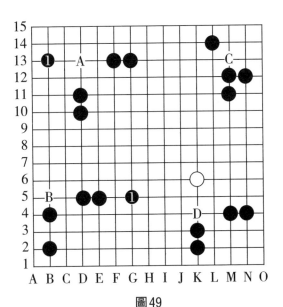

二十一、各種假禁手

有時候有的棋形，看似禁手，其實不是！可一定要小心呦。多年來筆者認為，這些假禁手對於提高學棋者的邏輯判斷能力是極有益處的。

（一）由於黑棋長腐造成的假禁手

A點橫向的三，由於黑棋有長連禁手，所以有黑1存在，就不是活三了，因此A點不是禁手。

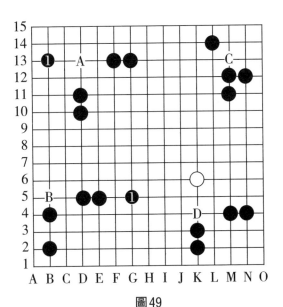

圖49

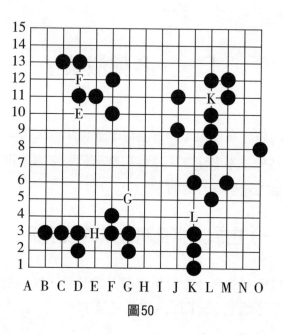

圖50

　　B點橫向的三，由於黑1的存在，就不是活三了，因此B點也不是禁手。

　　L點豎向的四，由於K6黑子的存在，是個死四（死四不是四），因此L點只形成了一個四不是禁手。日本五子棋書籍把上面兩圖中A、B橫排和L縱列的棋形叫做「六腐」，就是將來只能形成六連，不能形成五連的黑棋棋形。我們也可以引申，將來只能形成七連，不能形成五連的黑棋棋形，叫「七腐」。但是，以六腐最為常見。六腐、七腐等通稱「長腐」，長腐就是目前沒有形成長連，但是已經形成了長連的骨架，主方向已經不能形成五的黑棋棋形。

　　習慣上在口頭或者書籍中，我們也常常稱六腐等長腐

為長連禁手。但是大家要明白，其實這裏說的，準確地講不是長連禁手，而是六腐等長腐棋形。只不過由於大家都明白其中的意思，也就默認了，也算不上什麼錯誤，但是，對於初學者我想大家必須清晰地明白這個道理。其實，六腐等棋形也是單一棋形的一種。注意，由於白棋不存在長連禁手的概念，所以白棋此形不是長腐。

六腐等長腐有時也可以看作衝四、眠三或者死四等。我們在實際棋譜運用時，可以稱呼衝四、眠三或者死四時，我們一般不稱呼長腐，因為相對衝四、眠三和死四是愛好者熟悉的術語，大家更容易理解。

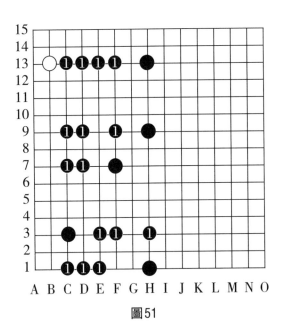

圖51

上圖中的六腐，側重看黑1這些棋子時，第一個是死四，最後一個是衝四，中間三個是眠三。

（二）由於邊線或者對方子阻擋造成的假禁手

圖49的C點斜方向的三，由於邊線阻擋的原因，也不是活三。

92

D點豎方向的三，由於邊線和對方白子阻擋的原因，也不是活三。

因此，C和D點都不是禁手。

（三）由於多層禁手造成的假禁手

圖50的E點豎向的三，由於F點是四四禁手，所以不是活三，只形成了一個斜線的活三，因此，E點不是禁手。

G點是由於H點是長連禁手，斜線的三不是活三，因此只形成了一個豎線活三，所以G點不是禁手。

（四）由於成五使禁手失效而形成的假禁手

圖50的K點由於已經形成五，因此三三禁手失效，因此，此處K點不是禁手，黑勝。

另外，除長連禁手外（長連禁手，白方可在黑方取勝前任何時候指出，不失效），其他禁手白方不能走下一步棋，必須立即指出禁手，否則禁手失效。

前面介紹過，橫豎線叫陽線，斜線叫陰線，這裏為了便於初學者看圖理解，沒採用術語。

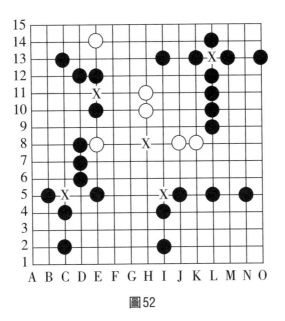

圖52

　　下面幾種情況己方在X點落子都不是禁手，請說出理由？

　　左上角的X點由於豎向的三是眠三，因此只形成了一個活三。左下角的X點由於兩層禁手的原因，橫向的三是眠三。右上角的X點由於形成了五，禁手失效。右下角的X點由於六腐的原因，橫向的三是眠三。中間的X點雖然一子落下形成了兩個活三，但因是白棋。所以，這五個X點都不是禁手。

二十二、單層與多層禁手

　　黑棋的禁手有的是單層的,有的是多個禁手複合在一起的多層禁手,也叫多重禁手。前面講過的禁手主要講的是單層的禁手。這一章我們來專門研究多層禁手,有些多層禁手是禁手,有些多層禁手是假禁手,這一點在上一章各種假禁手中,我們已經有所涉獵。

　　多層禁手有些判斷起來有些困難。不過在這裏演示一些相對比較簡單的,對於一些比較複雜的,就留給大家自己思考或者去請教專業人士吧。

　　圖53中的X點,分別是黑棋的三種禁手:三三禁手、

圖53

四四禁手和長連禁手，這些都是單層禁手。

圖54是兩層的禁手。X點陰線上的三是眠三，所以，

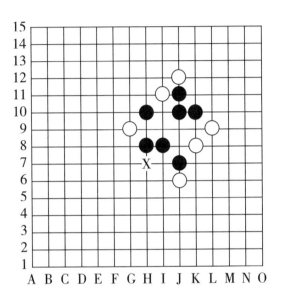

圖54

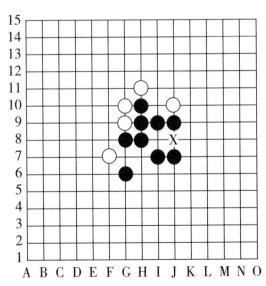

圖55

X點隻形成了一個活三,因此,X點不是禁手。

圖55中的三層禁手就稍微複雜些,X點是三三禁手, 您能分析出來吧。

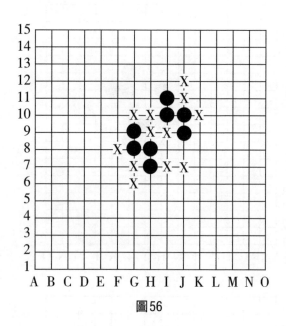

圖56

這是個多層的禁手,請您自己思考一下吧。連珠五子 棋的多層禁手,對於提高思維的深刻性很有益處。熟練掌 握多層禁手,需要具備一定的計算能力或者棋力。

二十三、使用黑棋如何取勝

（一）衝四活三成五勝

　　黑棋除了白方低級失誤外（衝四、活三、做四三殺等沒防，禁手沒看到），主要由四三成五取勝。我們知道下五子棋，如果對方不犯低級錯誤，只依靠一個先手，比如單純一個衝四或一個活三是很難取勝的。因此，黑棋要想取勝，必須是一個衝四和一個活三的組合，也就是我們平時說的衝四活三勝（當然，一個活四和一個活三的組合黑棋也是勝形，但這個活四可能是白方低級失誤或者是前一個沖四活三形成的，因此我們就不單提它了）。

　　下面就是黑棋衝四活三的各種圖例

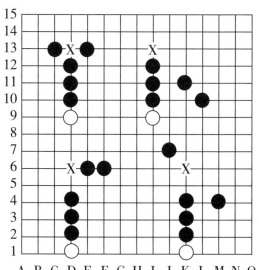

圖57

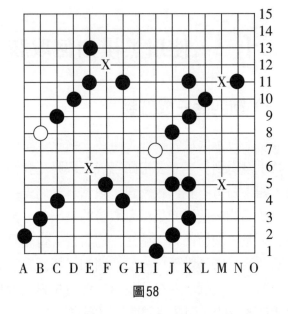

圖58

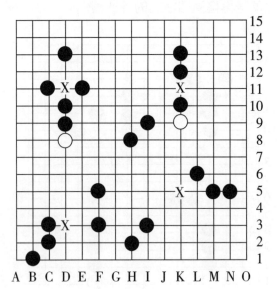

圖59

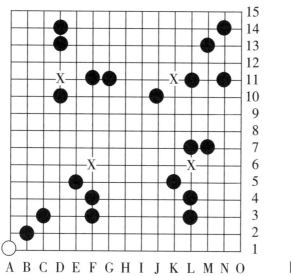

圖60

（二）這不是衝四活三

下面我們就看幾個好像是衝四活三，但實際上不是衝四活三的例子。倘若你已經理解了眠三，那麼，黑棋即便下一手在A點衝四，你也能夠明白，這一手棋實際上形成不了衝四活三。只是在A點形成了形似活三（實際上是眠三）的棋形，或

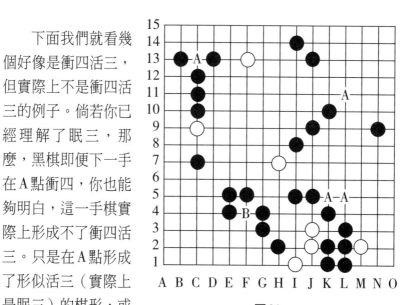

圖61

者在 B 點形成了形如衝四（實際上是死四）的棋形，也不能形成四三勝。

（三）這樣的衝四活三不能勝

100

我們說並不是所有的衝四活三都能取勝，如果先手在對方手裏，或者自己盲目衝四活三，而使對方形成反殺，這樣的衝四活三同樣是無法取勝的。在實戰中，請看透這一點，精確計算好之後再走子。

下面我們就看一個形成反殺的衝四活三的例子。

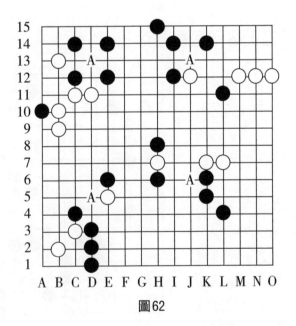

圖62

（四）不由衝四活三成五的技術取勝

　　這裏黑棋利用解除禁手取勝，黑3位置原來是四四禁手，黑1衝四後，黑3位置斜向的棋形變成了長腐，從而黑3位置就不再是禁手了。這道題目主要是告訴大家，黑棋在特殊情況下，即便對方不是低級失誤，也有不靠衝四活三成五取勝的情況，此題就是個例子。

　　黑棋只有一種取勝方法，就是成五勝，但黑棋不能通過禁手成五勝。

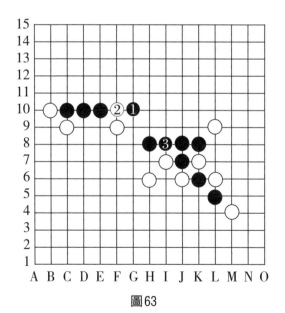

圖63

二十四、使用白棋如何取勝

下面我們來看看白棋取勝的方法。除黑棋低級失誤外，由於黑方和白方規則不同，白棋不但沒有禁手，可以用任何方法連五取勝（包括白棋形成長連，也被視作成五勝），而且白棋還可以指出黑棋的禁手取勝，即追下取勝。我們把白棋除追下取勝以外的其他取勝方法統稱為自由取勝。

如圖 64 中各種棋形的 A 點對白棋來講，不但不是禁手，而且如果先走，還是取勝方法呢。當然如果換成黑棋這些就都是禁手了。

圖 65 是白棋衝四活三的例子，如果白方先走，就能取勝。值得注意的是，除左上角的棋形外，另外三個棋形如

圖64

果是黑棋的話，不是衝四活三。

　　圖66是白棋取勝的例子。上面區域的兩個圖為白棋自

五子棋知識

103

圖65

圖66

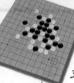

由取勝，下面區域的兩個圖為白棋追下取勝（即：抓黑棋禁手勝）（注意：白先的圖，都是直接白2做第一步的）。

白棋有兩種取勝方法。第一種就是成五取勝（而且白棋成五沒有任何禁手限制），白棋長連視同成五。第二種是追下取勝（就是黑棋走禁手，無論是自願還是被迫的，白棋指出來後均判黑棋負）。

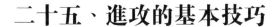

二十五、進攻的基本技巧

下棋最重要的就是要把進攻始終放在第一位，如果一味防守，肯定是無法取勝的。下面先看看各種進攻點的選擇，再看一些基本的進攻方法。

（一）進攻點的選擇

1. 做四三進攻點的選擇

下面的例圖中，這些點的任何一個，都既沒有形成活三，也沒有形成衝四，但是走完這一步後，它們的下一步，都有衝四活三的勝點。

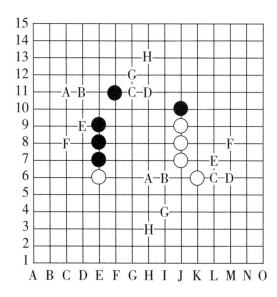

圖67

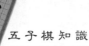

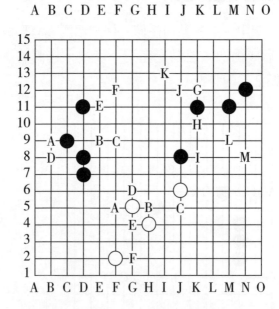

圖68

圖69

　　在最基本的進攻點的選擇中，做四三是一個典型的例子，也是做殺的基礎性練習。我們要多練多鞏固，這樣才能在實戰中得心應手地應用。

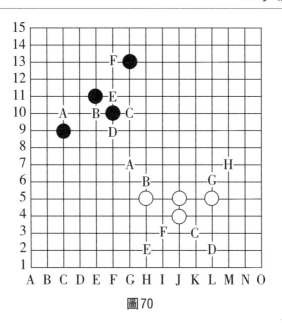

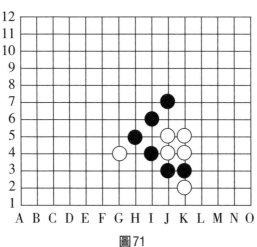

圖70

2. 做殺進攻點的選擇

如圖71的例題，黑棋的最佳進攻點在哪呢？

圖71

　　圖72中，黑1是絕妙的進攻點，白2企圖反先，但黑能VCF勝（圖中字母所示為黑棋的衝四順序）。白2如防在B點、E點或G6點等處，黑將簡單取勝，這裏不再贅述。

　　圖73，黑棋的最佳進攻點在哪裡呢？

　　如圖，黑1的做棋是絕妙的進攻點，A、B是白棋常見的兩個強防。白防A點，黑C、D勝。白防B點，黑E位一子雙殺勝（後面要講到）。這是一個做一的例子，在各種單一棋形中，「一」其實也算一種，但是「一」的運用（即：做一）是最難的，只能在實戰中講解，所以沒有在單一棋形中分析。希望這裏您有所體會，「留三不衝，變化萬千」（源自：五子兵法）在這裏也得到了充分的體現。意思就是說眠三往往在多數局面的時候，最好先留著不要衝四，這樣能得到更多的利用。

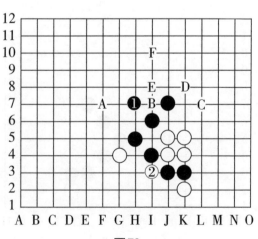

圖72

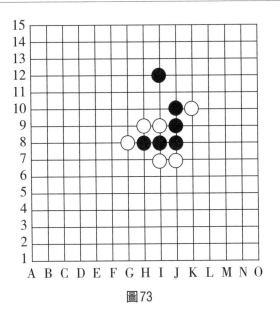

圖73

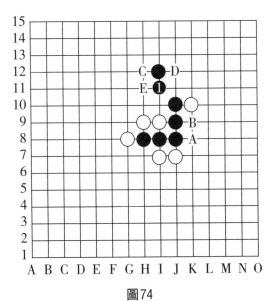

圖74

3. 白棋控制黑棋落點的選擇

如圖75，白棋抓黑棋禁手取勝，需要掌握白棋控制黑棋落點的基本功，上面只是舉了一些例子的代表，圖中A點是白棋可以控制的黑棋落點。其實，五子棋控制對方落點，不僅應用在抓禁手上，它的應用是很廣泛的。

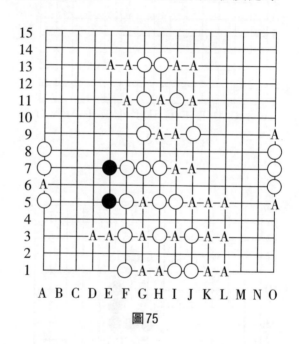

圖75

4. 一子通多路點的選擇

黑棋一子落下同時形成了三個活二，這就是一子通多路中最常見的一子通三路。

黑棋一子落下同時形成了一個眠三和兩個活二，這也是一子通三路的例子。

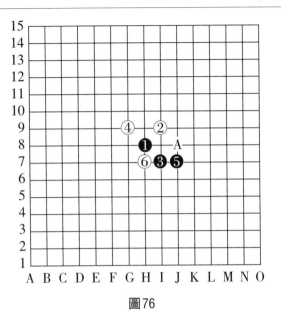

圖76

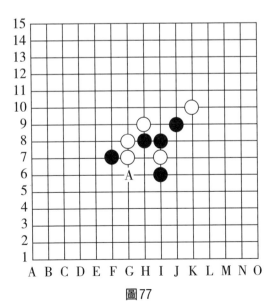

圖77

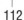

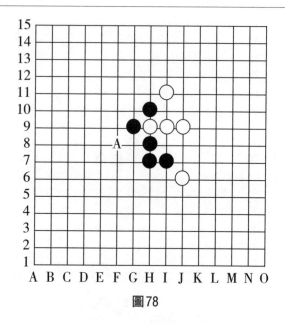

圖78

　　A點也是一個一子通多路的例子，形成了一個眠三、一個活二及另一個借助衝四還能再形成一個活二，這是我們思考自己下一步棋要走在哪裡時（特別是在開局階段時）首選的一類思考點。

5. 間接抑制對方活三的思路

　　白2後，黑棋的活二不能隨意活三，不然白棋都有反三，這是一種很常見的思路選擇，利用反三，而不一定去擋活二的方法防對方的活二。當然擋活二是一種比較容易理解的防對方二的思路選擇。能抑制對方進攻的攻擊，往往是一種高級手段的攻擊。

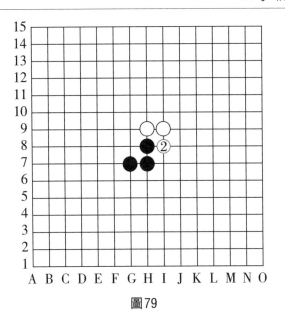

圖79

（二）進攻或者取勝的基本技巧

1. VCT

VCT，英文全稱為 Victory of Continue Three，原意為「連續活三取勝」，現已引申為非不斷衝四的連續進攻取勝。連續進攻的手段包括：活三、衝四和做殺等。

圖80黑棋由活三、衝四、做殺等各種先手，連續進攻，最後在17位衝四活三勝。

圖81是有名的方墩陣，黑棋從黑1開始一系列的先手連續進攻，一氣呵成，至黑17後依次A、B兩點後衝四活三勝。

下面出兩道比較簡單的習題，供大家練習（黑棋先走）。

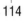

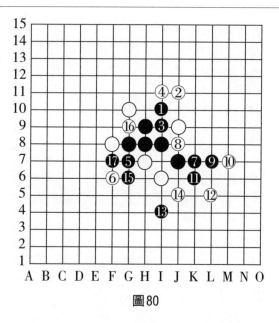

圖80

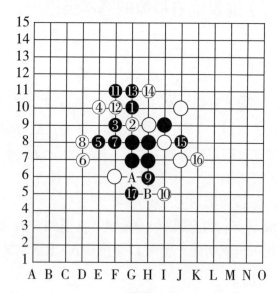

圖81

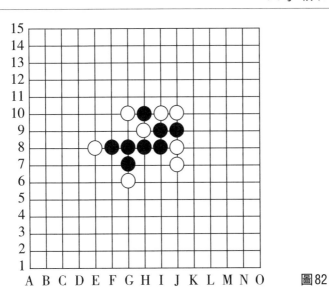

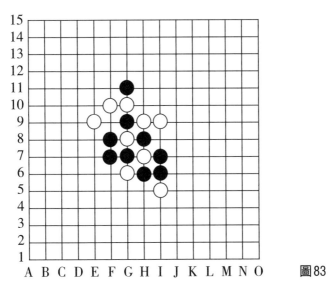

圖82

圖83

2. VCF

VCF 的英文名稱是 Victory of Continues Four，意思是

連續不斷衝四的取勝法。這是實戰中經常用的取勝手段，下面舉例說明。

圖84白棋活三，但黑棋能VCF勝。黑7、9跳衝很重要，不然是無法取勝的。黑棋的這個VCF一共衝了九次，最終四三勝。我們在對兒童或者初學者做VCF訓練時，可以進行VCF四步訓練法：先是按照答案黑白棋都放棋子的初級訓練，再進行按答案只放黑棋的訓練，之後是按答案只放白棋的訓練，最後過渡到完全靠目測來計算VCF的訓練。我們計算從三至五步的，到六至十步的，一直到幾十步的VCF，都可以由四步訓練法來逐步掌握。

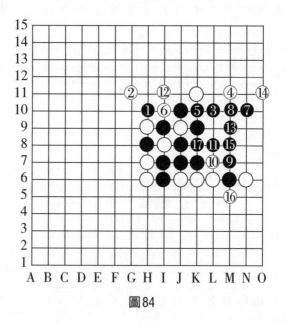

圖84

圖85黑棋從A到G由七個衝四繞了棋局一圈，最終衝四活三勝。

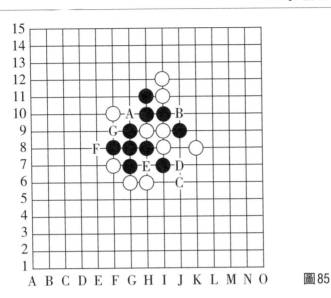

圖85

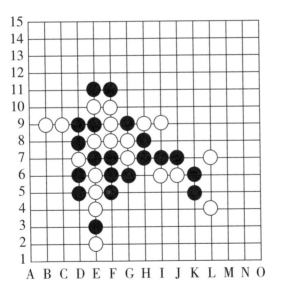

圖86

圖86黑棋利用VCF，共衝十次四，最後四三勝。H4、
H5、I4、F4……請讀者自己走出來。

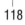

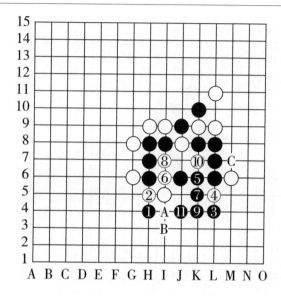

圖87

　　圖87這題也是黑棋由VCF取勝，不同的是此題如果不仔細計算的話，極容易把白棋A點的衝四看成反殺，其實黑棋在B點防衝四的同時也形成了活四取勝，不同的是由於有A點的衝四黑棋就不能在C點活四了，您一定能理解這一點。

　　圖88白棋活三，黑棋如果單防白棋的活三是不能取勝的，但黑棋能VCF勝。用VCF衝四時一定要注意別讓對方出現反殺，比如圖88這道題F、G的順序就不能改成G、F，因為那樣會形成反殺，但只要順序不走錯這個局面VCF還是成立的。但有時的反殺，無論怎樣改變順序都是無法避免的，即有時VCF是不成立的，因此將要走VCF之前，一定要仔細計算不能出現反殺，否則就會出現不可逆轉的後果，這後果很可能就是對方獲勝，這是讀者一定要注意的。

　　圖89中的字母A到G是白棋給黑棋VCF製造反殺的

圖88

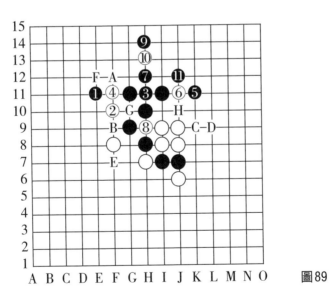

圖89

點，H是一個假的反殺點。無論VCF進攻的一方還是防VCF的一方，計算反殺點，都是VCF技術的一個重要基本功。

　　圖90黑棋活三，是沒有算到白棋有一套VCF，白棋共有11個衝四最後取勝，請您獨立把它走出來。

　　下面出一道比較簡單的習題，如圖91，（黑棋先走）

圖90

圖91

供大家練習。

下面是一道趣味 VCF 的題目，如圖 92，黑棋先走圖中用棋子拼成了「五子」兩個字，雖然衝四的步數比較多，但還是蠻有趣味性的。

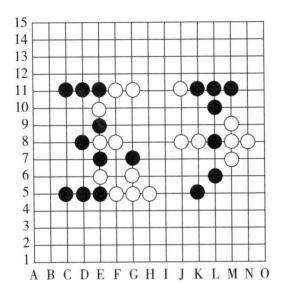

圖 92

3. 利用反殺進攻或取勝

圖 93 白 6 後，黑棋如果在 A 點連衝四防白棋的衝四活三，白棋就活四取勝；黑棋如果在 B 點跳衝四防白棋的活三，白棋就在 A 點衝四活三取勝；也就是說白棋巧妙地利用了 A、B 兩點的反殺取得了勝利。

圖 94 黑 1 跳衝四試圖解 3 位的三三禁手，白 2 必然，禁手雖然是解掉了，但是由於白棋在 A 點出現了反殺，黑棋在 3 位衝四活三也沒能取勝。其實黑 1 跳衝四走錯了，

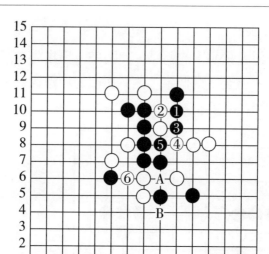

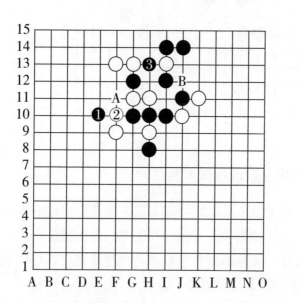

圖93

圖94

它如果在2位連衝四，就能化解3位的禁手，又可連續進
攻並最後在B點取勝，請讀者自己驗證。

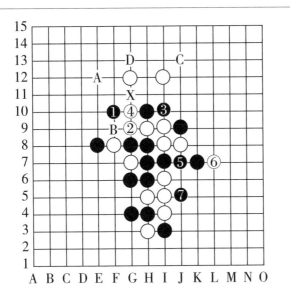

圖95 黑1正確，黑3走錯，白4活三，使黑棋在6位的衝四活三出現反殺，黑5被迫只能防白棋的活三了。白6防後，黑7不得不防，這時棋局上方從A到D出現了白棋捉黑棋三三禁手的殺著，最後在X點抓住了黑棋的禁手，從而取勝。其實黑3應該占4位，這樣就可以很容易地用連續進攻取勝，請您自己驗證。

圖96 黑1後，黑棋下面有依次A、B、C位的連續衝四的手段，但經過仔細考慮黑棋連續衝四後自己棋子的落點，白棋想出了白2先遠離黑棋衝四造反殺防住VCF，再在4位雙活三巧妙取勝的手筋。還需要指出的是，如果白2走在其他點都將黑棋獲勝。

圖97 這道題黑1活三，黑3好似一子雙殺，但白4是一子雙防的妙手，A位的四三出現反殺，B位的四三，也被白4和J11位的白棋結合防住了其中的活三，最後白棋

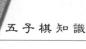
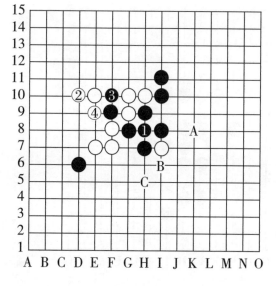

圖96

圖97

反而在X位抓黑棋四四禁手取勝。白2如果防在B位的情況如何呢？請讀者自己研究。另外需要指出的是，黑3只

要走C位就可以解禁取勝了，相信您能明白其中的道理。

下面出一道比較簡單的習題，如圖98，供大家練習（黑棋先走）。

黑棋如果打算先A後B取勝，白棋的防守是選擇放在C點還是D點呢，為什麼？

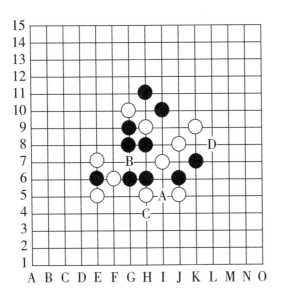

圖98

4. 一子雙殺與一子多殺

一方出現兩種或者兩種以上的取勝方法，另一方無法同時防守，就是一子雙殺或者一子多殺。

圖99黑1正著，白2必然。黑3活三後一子雙殺，A、B兩點四三勝。黑1如果錯走在C位，白棋將有一子雙防的妙手。

圖100黑1一子雙殺，一處殺是A點四三勝，另一處殺

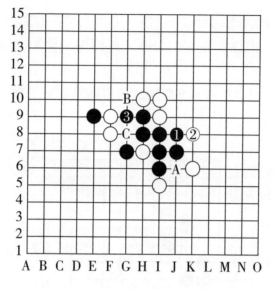

圖99

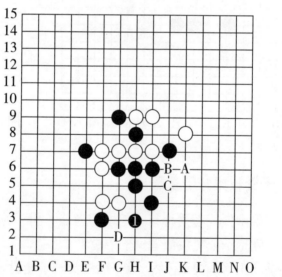

圖100

是下方VCF勝。如果白棋防在A位、B位、C位或D位，黑棋怎樣用VCF取勝呢，相信您一定都能自己獨立做出來的。

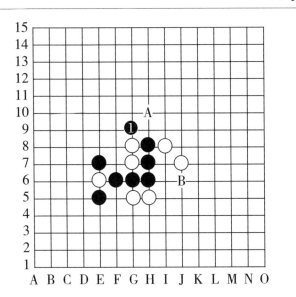

圖101

圖101黑1是一子雙殺點，A點或B點衝四活三勝。黑如果A位或B位連續進攻，白都有反活三，使黑棋失去先手，所以黑在1位是唯一的取勝點。需要在這裏說明的是一子雙殺和連續進攻勝（VCT或VCF）如果出現在某一個局面時，有時是都成立的，有時就只有一種成立，或者是一子雙殺能勝，或者是連續進攻能勝，我們要根據具體情況分析，這題就是只能由一子雙殺勝，而不能由連續進攻勝。

圖102白2連活三一子兩頭殺，下面A位、B位、C位VCF，上面A位、D位、E位、F位捉黑三三禁手。我們可以看到，並不是所有的雙殺都是那種最簡單的兩面直接一步四三勝的殺。實際上從理論上講，一般情況下，一局棋如果不是對方低級失誤的對局，就是一個「大」的雙殺（或多殺），也就是說，您在對局時如果只有一個進攻方向的話是很難取勝的，這點您能明白吧。

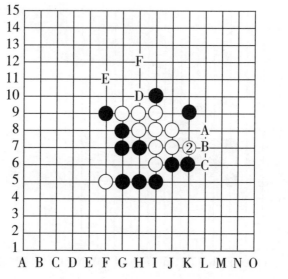

圖102

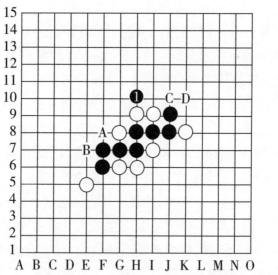

圖103

　　圖103黑1是一子雙殺，把兩邊的棋連接了起來，白棋已經無法防守。

　　圖104一子多殺是一子雙殺的擴展，雖然比一子雙殺

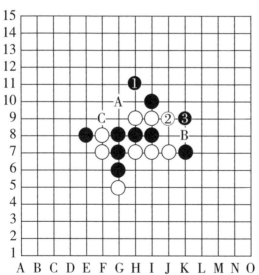

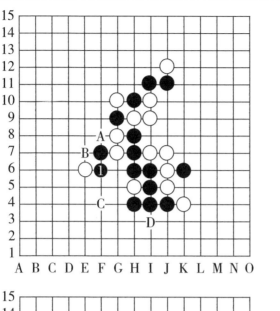

圖104

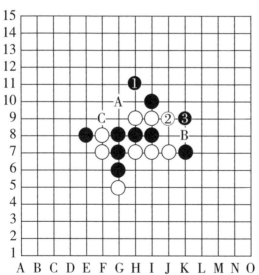

圖105

少見一些，但在對局中有時也是能夠見到的，黑1就是一子多殺，A、B、C、D都是四三勝點，白棋防不勝防。

圖105黑1想一子雙殺取勝，白2似乎把A、B兩點的

四三都防住了，但黑3更厲害，它一子破壞了對方的「一子雙防」，使黑棋 A、B 均能取勝，實在是巧妙呀。可見，一子雙殺和一子雙防都有假的，也就是不成立的時候。所以我們在下棋時候，無論什麼樣的進攻或者防守，一定都不能想當然。自己或者對方的進攻確實能勝嗎？自己或者對方的防守確實能防住嗎？對弈時心裏多問自己幾個為什麼，多琢磨一下，多思考出妙招，多思考少失誤，多思考長棋快。

下面出三道比較簡單的習題，黑棋先走，供大家練習。

如圖106，先活三，對方必防活三有四三勝點的一邊，然後利用兩個眠三，一子雙殺。您能看出來吧？

如圖107，先在 A 位跳活三，為一子雙殺做準備，然後一子雙殺您能看出來吧？

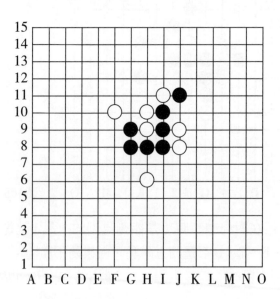

圖106

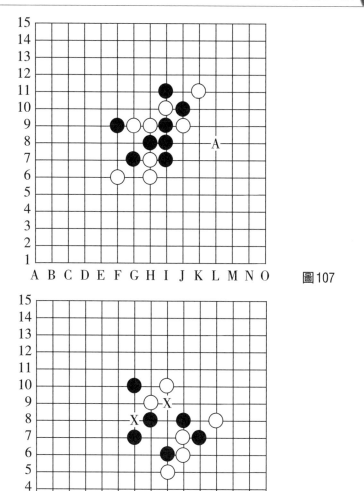

圖107

圖108

圖108，現在兩個 X 點都是三三禁手，現在的問題是，怎樣由落一枚棋子解掉這兩個禁手，同時形成一子雙殺，您一定覺得很有意思吧？

5. 追下取勝（白棋指出黑棋走禁手取勝）

圖109白8在X點捉黑三三禁手，如果黑棋3或黑5在反方向防守，您自己研究白棋如何取勝好嗎？記住，白棋可不止一種取勝方法呦！

圖110白2搶到先手，一路進攻，至白12止一子雙擒，即：一子雙殺的兩個殺都是捉禁手，是白棋一子雙殺和追下取勝兩種取勝方法的重合，還有一擒一殺（就是白棋一子雙殺的兩個殺，一個是捉禁手，一個是自由取勝），由於A點和B點都是三三禁手，白棋一定能捉到一個，從而取勝。

圖111白2妙手，黑3擋時，白4、6、8捉黑棋四四禁手。黑3如果占6位，白棋捉黑棋三三禁手；黑3如果占8位，白棋自由勝。相信您對後兩種情況都會取勝。

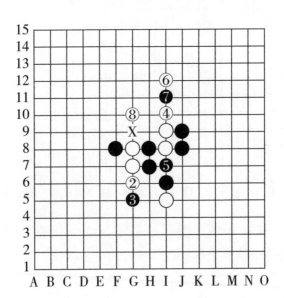

圖109

132

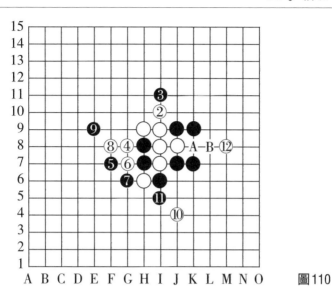

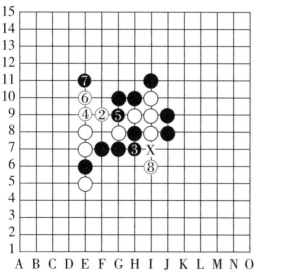

圖110

圖111

　　圖112黑1走錯了，使得白棋由2、4、6連續進攻成功捉到黑棋的長連禁手。

　　圖113黑1活三，A點衝四活三，但黑棋誤算了，白棋

圖112

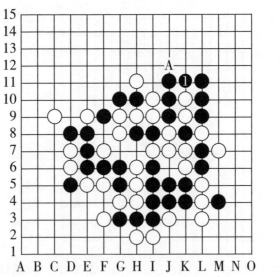

圖113

是可以取勝的！怎麼取勝呢？請您想一想？（提示：白
VCF捉黑棋四四禁手）

　　圖114白2、4、6走得恰倒好處，G5處的白子和白2

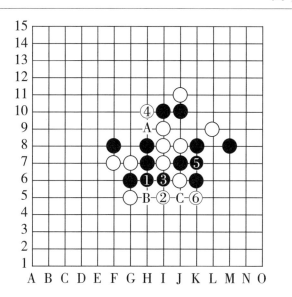

圖114

及白6組成特眠三，一面捉黑棋的四四禁手，一面捉黑棋的三三禁手，無論黑棋走在A、B、C等任何地方，都無法逃脫白棋布下的「天羅地網」。

下面出三道比較簡單的習題，供大家練習（白棋先走）。

圖115，白棋抓黑棋三三禁手取勝。很簡單的，想想吧。

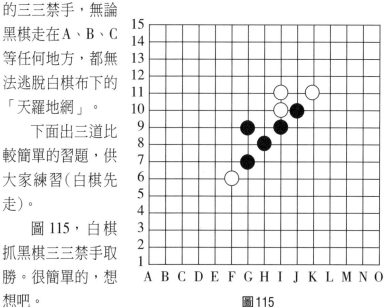

圖115

圖116，白棋A位活三，黑棋防在左邊，很容易抓到三三禁手。防在右邊呢，也不太難，是吧？

圖117，此題白棋如何追下取勝，您自己想想吧？

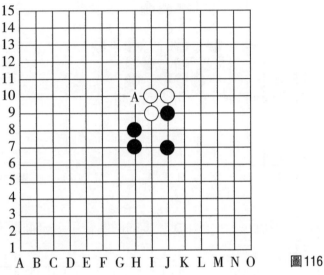

圖116

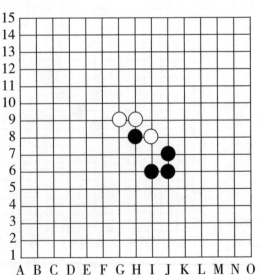

圖117

6. 黑棋利用解禁取勝

　　圖118黑1走完之後，3位就不是四四禁手了。接著走黑5跳活三，白防B，黑A勝。如果白防C，黑B勝。需要指出的是，黑1如果先走5位，白防C位，黑將難勝。因此，黑1先在下面解掉3位的禁手是取勝所必須的。

圖118

　　圖119黑1、白2後，黑3位一子雙殺。如果黑1後，白E位，黑2、D勝。黑1解掉黑2位的三三禁手，是此題的關鍵所在。

　　圖120黑1活三，想下一步在A位衝四活三勝。白2、4是頑強的防守，使A點形成了四三三禁手；黑5跳衝四妙手，即不失先，又與J11位的白子配合，使A點的四三三禁手解禁成了四三勝，從而再次把勝利握在了黑棋自己的

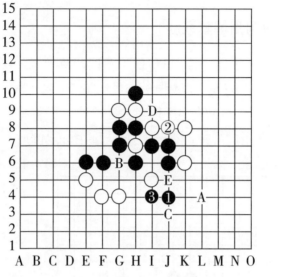

圖119

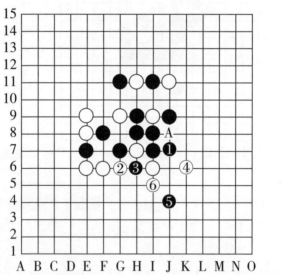

圖120

手中。

圖121黑1活三，白2頑強，給黑棋在7位的四三勝點上製造了一個禁手，黑5成功地把7位的四四禁手解掉，

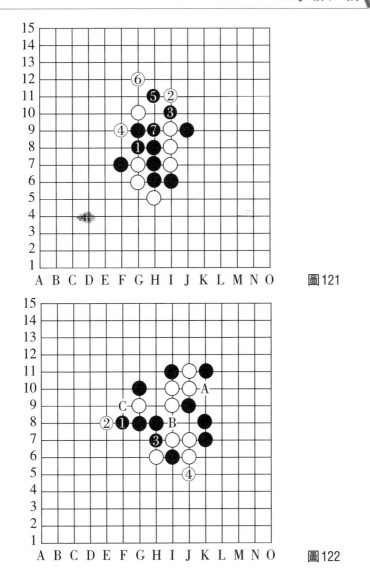

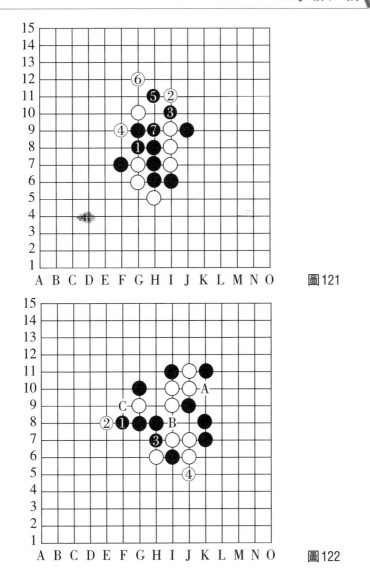

圖121

圖122

這樣黑7就可以從容地活四取勝了。

圖122黑1活三，白2必然（否則黑C位簡單勝）；黑3、白4後，黑A位四三勝。如果黑1省略不走，直接走3

位，白4後，黑不能勝，因為黑1實際上起到了解禁的作用，這一點想必您是能理解的。

圖123白棋準備捉黑棋的三三禁手，黑1妙手，白2必然，使3位成功解禁。黑3後，白4必然，之後黑5、黑7後四三勝就容易理解了。需要指出的是，黑1如果走在2位解禁，黑是不能取勝的，見圖94。

下面出一道比較簡單的習題，供大家練習（黑棋先走）。

圖124中，如果白棋著於J12點，將迫使黑棋在G9點落子從而形成三三禁手。若黑棋簡單防守於J12，那白棋奪得先手而很快取勝。黑棋如何解禁又不丟失先手呢？

五子棋的六種基本進攻取勝方法也講完了，在五子棋的實戰中，往往是很難說出我這局棋是用的哪種方法取勝

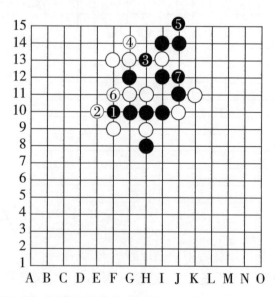

圖123

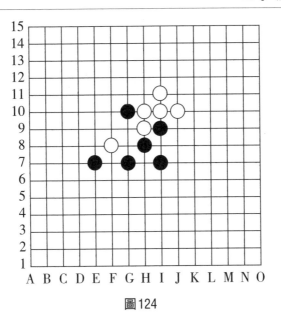

圖124

　　的，因為往往都是採用了多種取勝方法，不過有時是先用
的這種方法，再用的那種方法；或者是兩種或者幾種取勝
方法同時綜合應用。

　　上面舉述的例子中，有的我們把它歸到利用反殺取勝
的範圍，但它同時也有一些其他取勝方法的因素，因此如
果您認為每一種取勝或防守方法都是割裂的或單獨存在
的，那就錯了。

二十六、防守的基本技巧

　　下棋不能一味盲目的進攻，而且下棋也不是任何時候，都是優勢棋，因此，防守也是非常重要的，甚至，可以說防守是我們對弈時不能不考慮的問題，只有保證對方沒有攻擊，我們才能開始攻擊。

　　當然，進攻和防守，從來就不是割裂的，攻中帶守，守中帶攻，是對弈時經常採用的手段。如果我們只能進行單純的防守，估計離輸棋也不遠了。

（一）防守點的選擇

1. 活三的防守點的選擇

　　在單一棋形的防守中，活三的防守點比較典型，下面我們專門介紹一下。

　　圖125中相同的字母表示某一個活三的防守點，如左上面黑棋的跳活三標了五個B，表示這個黑棋的活三，白棋有五個防守點，其他類推。由於黑棋有禁手原因，防守活三的思路也增多了，希望大家對活三的防守有新的認識。

　　對於跳活三，一般情況下防在中間最強。但也不都是這樣，圖126中白2若防在5位，黑棋則在J8點速勝。因此這時就要防在現在白2防的位置，即跳活三的一側而不

圖125

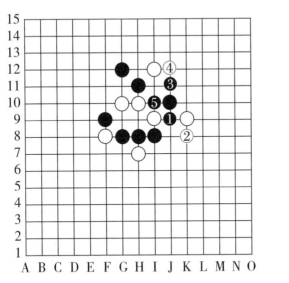

圖126

是中間的5位。這只是一個小例子，從中可以看出實戰中我們必須根據實際情況經過計算來判斷落點，而不能死板地套用理論中的一般情況或自己憑想當然落子。

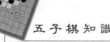

2. 防四三點的選擇

　　圖127中防四三點的選擇是防守點選擇的典型情況，下面我們進行一下介紹。圖中的棋形一共有A至I九個防守點。我們分類進行分析，A、C、D只防住了活三，G點隻防住了衝四，B點衝四、活三都防住了，E、F、H、I是利用造反殺來防守，我們可以根據實戰的情況進行選擇。

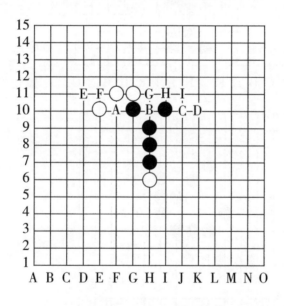

圖127

　　圖128中很明顯，A點黑棋四三勝，現在告訴你：要想防住這個四三勝點，一共有十三個防守點，請你把它們一一找出來！當年，日本五子棋代表團來中國訪問時，在中國棋院就出了這道題目，當時是中國棋院原院長陳祖德老師，首先算出了答案。

　　再看一道題，圖129中，A是四三都防住了，B、C、

圖128

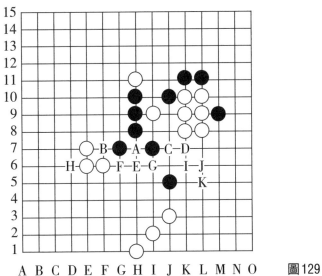

圖129

D是只防三的，E是只防四的，F、G、H是造反殺，I、J、K是利用禁手防守。

3. 黑棋解除禁手點的選擇

黑棋解禁經常是迫於防守的需要（也有時候是為了進攻），由於解禁點選擇的特殊性，我們單獨來討論它。黑棋面對禁手的限制，必要時必須把禁手化解掉，使局勢向朝著自己有利的方向轉化，我們稱之為解禁。解禁時也經常會有多個解禁點，解禁點的選擇也是一個棋手棋力水準的標誌之一。下面我們來看幾個例子：

圖130中，X點是三三禁手，要想化解掉這個禁手共有8個點，這些點是A至F，它們是使X點成為四三點。所謂五子棋的格言：「三三是四三的種」，就是這個意思。黑棋下在I、J點雖然沒有解掉禁手，但能使X點所在的陰線上，白棋的活二下一步，不能由活三而很容易抓到黑棋的禁手。（見圖131）

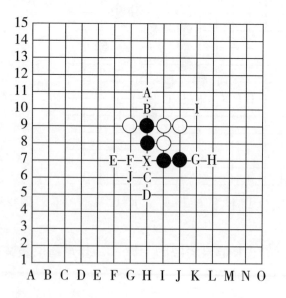

圖130

如圖，X點是三三禁手，要想化解掉這個禁手共有 10 個點，其中 A 至 F 是使 X 點成為四三點，G 至 J 是由於這兩個三都是跳活三，從而利用長腐的解禁技巧。黑棋下在 K 點雖然沒有解掉禁手，但能使 X 點所在的陰線上，白棋的眠三下一步不能衝四，而不容易抓到黑棋的禁手。

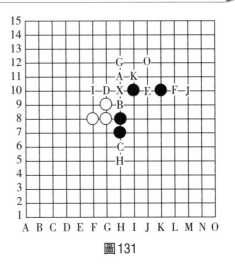

圖131

147

圖 132 中有 A 和 B 兩個點能化解掉黑棋 A 點的四三三禁手，您能夠理解吧？當然黑棋還有一個 H6 的跳衝四

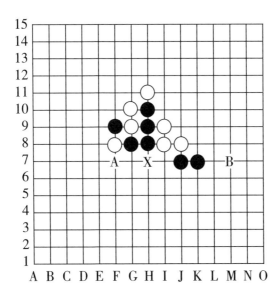

圖132

（五與「禁手」同時形成，禁手就失效了）使X點禁手化
解的方法。

圖133中的A、B兩個點是利用了長腐，化解了黑棋X
點的禁手。當然黑棋還有G6、H6兩個跳衝四使X點禁手
化解的做法。

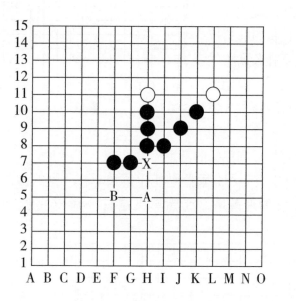

圖133

圖中的A、B、C三個點是利用了長腐，化解了黑棋X
點的四四禁手。Y點也是利用衝四使X點的禁手化解掉
了。

黑棋X點是四四禁手，黑棋走A、B、C三個點都可以
化解掉X點的禁手。但A點白棋出現活四反殺，C點白棋
出現衝四（也是四三）反殺，這樣白棋反倒取得了勝利，
黑棋肯定不會這樣選擇。因此，只有B點黑棋既能化解掉
自己X點的禁手危機，又能取勝。

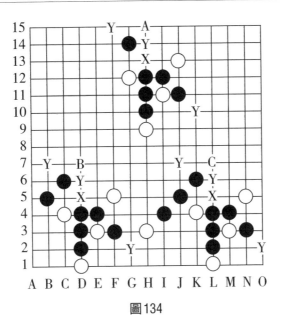

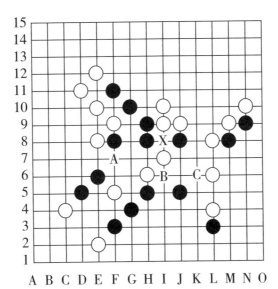

圖134

圖135

（二）防守的基本技巧

1. 一般防守

　　圖136是白棋單純防守活三，白2必走，否則黑則在此點四三勝，這種活三防守極具方向性，必防在有四三勝的一側，是一種非常基本的也是最為常見的一種情況，請初學者務必掌握熟練。白4是防黑棋跳活三，共有A、B、C三個防點，這三個防點由於防點的不同將有不同的變化；初學者往往只是容易選擇在B點防，而忽視了A點和C點，雖然很多情況下防中間B點是最強的，但也有一些時候防A點或C點是最強的，這是連珠五子棋初學者應該引起注意的。

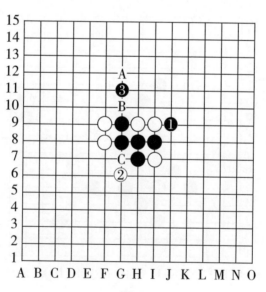

圖136

圖 137 白 2 也是一般防守，而且這個防守點也是必然的選擇，如果選擇其他點（G6、G11）防守，黑棋將速勝，請大家自行拆解。

圖 138 白 2、白 4 和白 6 分別防黑棋三個跳活三，都防在跳活三的中間，在這裏都是正確的防守。但有時防在跳活三的兩側也是強防，大家可以參見前面關於活三的防守一章中的練習題。跳活三防在中間是跳活三強防的最普遍情況，這裏如果選擇防守在另外兩點，黑將速勝。白 8 是防黑棋的連活三，也有很強的方向性，若

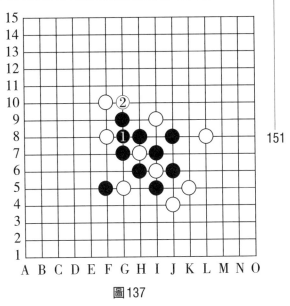

圖137

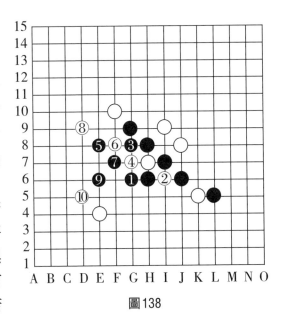

圖138

防錯方向將導致黑棋速勝。其實在比較複雜的一般防守中，同樣具有防點的選擇性，只不過在選擇這些點時需要很強的算路，正確的防點應該防在對手能較快取勝或局面占優的點上。

2. 利用衝四防守

圖139黑1活三時，白2必擋在下方；黑3同樣活三，白4若防在C點，黑棋A、B四三勝，因此白4必須反方向利用衝四對這個陰線上的活三進行防守，黑5防白4衝四後，白6防守才能成功。

圖140黑1解禁並蘊含殺著，白2、4利用衝四防守，白6再防黑棋上面的殺獲得成功。

圖141黑1做四三殺，白2不能在黑3位衝四做交換，只能防住黑棋的四三勝點，這時白棋在5位和3位出現兩

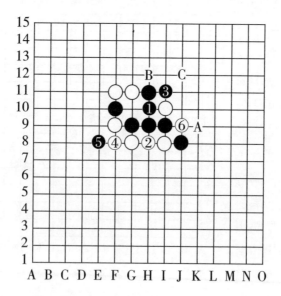

圖139

個勝點，必須先在3位利用衝四防守，再在5位反活三，
白6只能防在黑棋活三的上方，否則黑將走6、A四三勝。

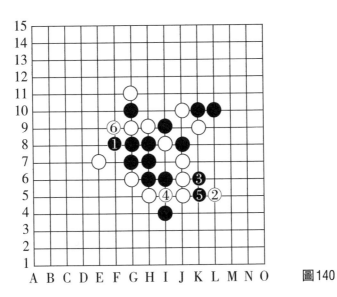

圖140

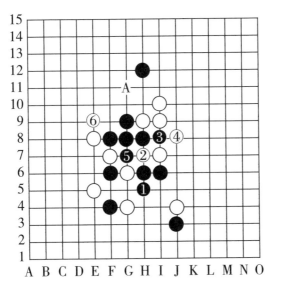

圖141

3. 利用反殺防守

圖 142 白 2 利用活三防守，黑棋在A位衝四活三後使白棋形成活四反殺。這時，黑棋只好在B位衝四防守。

圖 143 白 2 活三是唯一正確的防點，若白 2 防在其他點，黑棋都能取勝，請

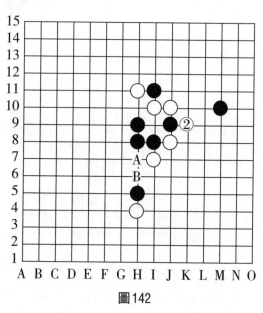

圖142

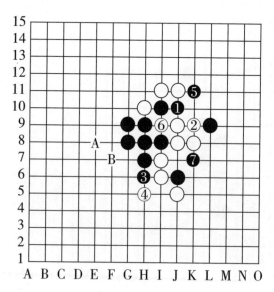

圖143

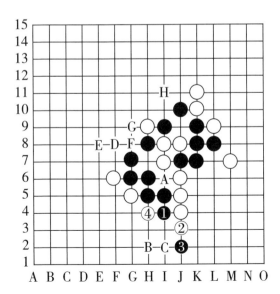

讀者自行驗證。當初黑想在A、B、4位VCF勝的想法由於白2而出現了反殺。

圖144由於黑棋沒有先在4位衝四，而直接走在1位活三，使白2衝四交換後佔據了該要點，這樣黑棋上方的VCF進攻因出現白棋的反殺而失敗，下方的進攻也因白4的阻擋而未果。

圖145此題黑1後，看似黑棋可在A點或B點獲勝，但經過白2和白4巧妙防守，使B點四三中的活三被防，A點的四三造成反殺，從而防守成功。需要指出的是，白2如果在3位連衝，將防守失敗，而使黑棋在C位和D位連續進攻獲勝。

圖146白2和白4使黑棋A點四三因遭到白棋反衝四而不能取勝，迫使黑棋不得不由進攻轉而在B位和C位防守。

圖144

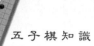

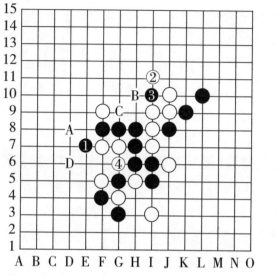

圖145

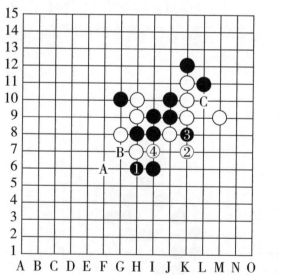

圖146

4. 一子雙防

圖147黑1後似有A、B兩點雙殺，但白2後A、B兩個

四三進攻都出現了反殺的情況，這就把兩個殺著都防住了，我們稱之為一子雙防。

　　圖148黑1時，黑好像有A、B兩個勝點，但白2不僅

圖147

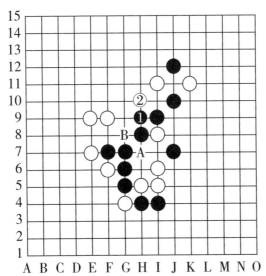

圖148

防住了 A 點四三的活三，而且還使 B 點的四三形成了反殺，從而雙防成功。

圖 149 黑 1 又是一個貌似雙殺的點，但是白 2 的一子雙防使黑棋的願望再次成為夢想。

圖 150 黑 1 是一子雙殺嗎？好像黑 1 後黑棋 B、C 衝四活三，還有 A 點直接的衝四活三。顯然白 2 又使黑棋取勝的一廂情願成為泡影。一個出現反殺，一個單純防住了活三，你能看出來吧。這道題還有一個一子雙防的點，您能看出來嗎？

圖 151 大家已經熟悉了吧，黑 1 仍然是一個假的一子雙殺，白 2 的一子雙防，再一次破碎了黑棋 A 點或 B 點的取勝想法。

158

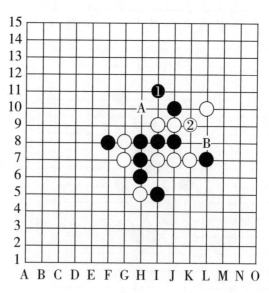

圖149

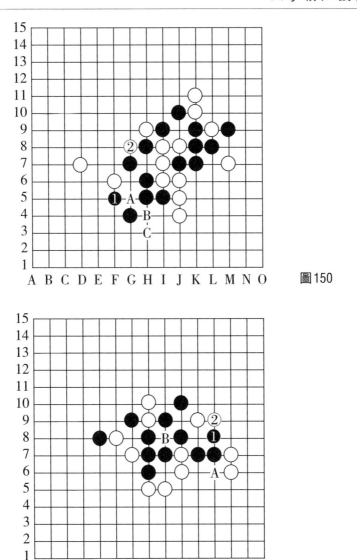

圖150

圖151

　　圖152黑1在A點或B點取勝的想法大家都能看明白吧，白2的妙防使黑棋取勝的可能變得渺茫。

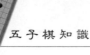

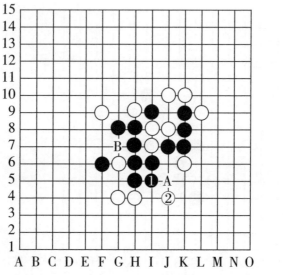

圖152

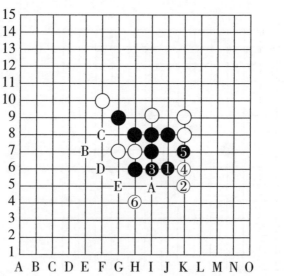

圖153

　　圖153白6一子雙防的好著。可是如果白6走在A點
上，黑B點就有一子雙殺了，讀者根據圖上標注的字母能
看懂吧。現在白6後黑棋B點的雙殺就不成立了。

5. 白棋利用禁手防守

圖 154 白 2
若在 C 位單純的
防住活三，黑將
依次走 A、B 兩
點四三取勝。但
經過白 2 黑 3 的
交換後，再走
A、B 就將形成
四四禁手而無法
取勝。

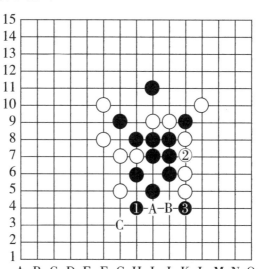

圖154

圖 155 黑 1
想一子雙殺，在
4 位和 A、B 位
打算形成兩個衝
四活三，黑想使
白棋防不勝防而
獲勝。但白 2 黑
3 交換後，由於
增加了黑 3 這個
棋子，在黑 A、
B 所在的陰線上
組成的就不是活
三了，而是一個
眠三了（也可以

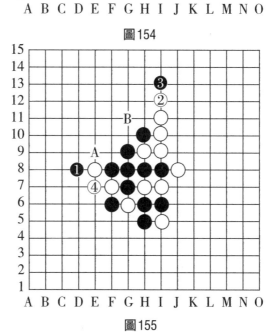

圖155

看成一個六腐）。這個活三之所以變成了眠三，都是由於
黑棋有長連禁手的緣故，加上白2是衝四，迫使黑3必
防，爭得了寶貴的先手，您能明白吧，才使得白4有機會
防住黑棋將要形成的另一個衝四活三，使防守成功。

圖156黑1想一子雙殺（A位四三勝或者依次6位活
三、B位四三勝），但白棋利用連續兩步的衝四給黑棋A
位製造了四三三禁手，防住一個殺，再走6位活三，防住
另一個殺，從而防守成功。

圖157黑1後A位有衝四活三，白2、4正著，先手防
住衝四活三中的活三（使活三成為長腐），再走白6防住
豎線的活三，防守成功。需要注意的是如果白2走3位
衝，是不成立的，那樣黑棋將取得勝利。

圖158白棋充分地利用了自己的幾個衝四，使黑棋想
由走A、B、C點而取勝的想法因形成了四四禁手而不能實

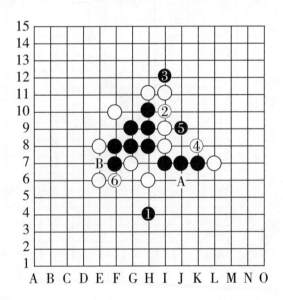

圖156

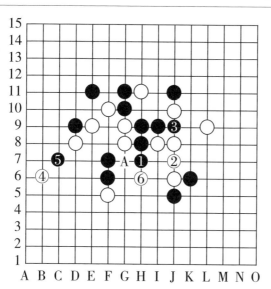

圖157

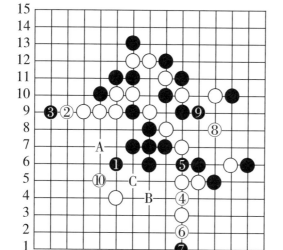

圖158

現，請好好理解。

圖159黑1走錯，應該走在2位。結果導致黑3時，白

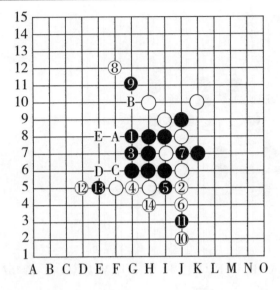

圖159

4、6、8、10、12走完後，A點和C點都成為四四禁手點，B點由於長腐也不是衝四了。這時白走14使黑棋D、E的進攻由於反殺而失敗，從而使白棋主要利用禁手的方法防守成功。

圖160黑棋活三馬上要A點四三勝，白棋利用2、4、6、8的連續衝四，使A點由黑棋的四三勝點變成了四四禁手點，再在10位防守，白棋利用禁手防守成功。除此之外，白棋還可以利用黑棋的四三三禁手進行防守，你能發現嗎？

圖161黑1後兩頭（4位和B位）四三殺，白2連衝四，使B點的四三勝點成為了四三三禁手點，白4再防住上面的四三勝點，從而成功地防住了黑1的兩頭殺。順便提一句，A位好似一子雙防，兩邊四三都不成立了，但沒防住黑1形成的活三，是個低級的錯誤呀，想必讀者都能看出來。

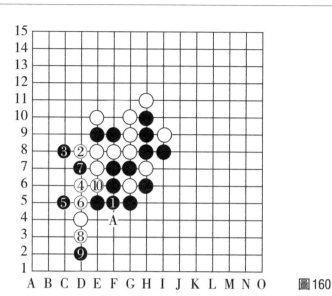

圖160

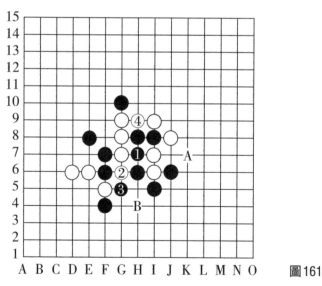

圖161

6. 黑棋利用解禁防守

圖162白4後，要捉黑三三禁手，黑5破解三三禁手為

四三，白6防守。白4後，黑棋共有10個破解三三禁手的
點你能找出來嗎？希望你自己先想想，再看下面（圖
163）的答案。

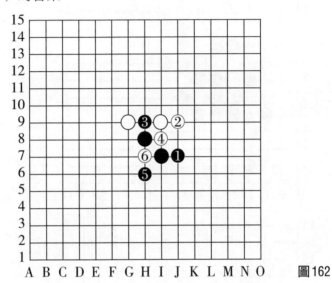

圖162

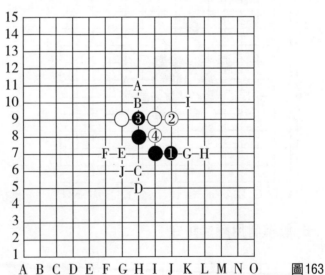

圖163

圖164黑1是唯一的解除三三禁手的正解,其他解除點白都勝,請讀者自行驗證。

圖165白2、4、6使黑落入白棋捉黑棋三三禁手的圈

圖164

圖165

套；黑7、9是解禁手的妙手，黑11就不是三三禁手了，從而利用解禁手防守成功。

圖166白2、4要捉黑三三禁手，黑5連衝四後成功化解三三禁手，防守成功。注意：黑5若在6、7位進攻，白有反殺。

圖167白2跳衝四，然後白4跳活三，黑若防中間，白就在A點捉黑三三禁手，黑5巧妙地化解了黑棋的三三禁手，請好好理解。

圖168白棋由2位的衝四後，再在4位跳活三，打算在13位捉黑棋的四四禁手，黑棋由一系列的連續衝四，成功化解13位的四四禁手，黑棋現在就可以在13位防白棋的活三了。

到此為止，五子棋的六種基本防守方法也講完了，在實戰中防守的方法往往是一兩種，甚至多種先後或同時綜合運用在一起，比如圖160雖然我們把它歸到白棋利用禁

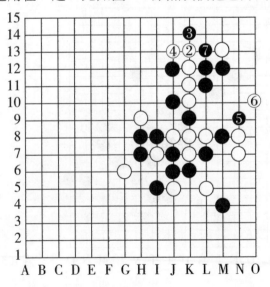

圖166

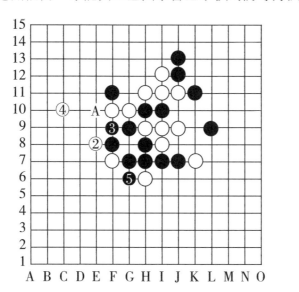

手防守當中，但它實際上也一直在衝四，因此它也可以算做利用衝四防守，因此，我們必須在實戰當中不斷提高綜合應用能力，才能真正全面學會五子棋的防守方法。

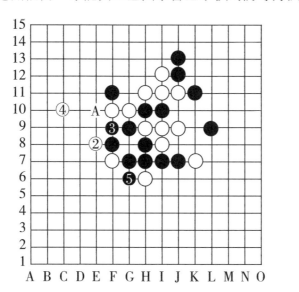

圖 167

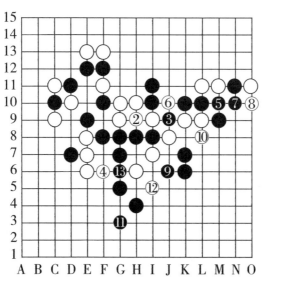

圖 168

二十七、一局棋的三個階段

任何棋種一盤棋大體都分成三個階段，五子棋也不例外，它們分別是開局、中局和殘局。只不過不同的棋種，名稱可能有所不同罷了。

（一）開　局

五子棋的開始階段稱為開局，或者稱為佈局。其開局階段是十分短暫的，大約是前十幾手。在這個階段的爭奪中，雙方的佈局、應對將對以後的勝負起著極為關鍵的作用。在開局階段取得形勢的好壞、主動與被動、先手與後手的優劣程度，往往直接影響著中局的戰鬥。因為，五子棋不吃子，是佔領要點的智力運動，如果占錯了點，後悔莫及，往往局勢很難挽回。因此，積極處理好開局和開局向中局的過渡十分重要。

首先應該對開局在態度上要足夠重視，有些愛好者開局只是簡單孤立的活三、衝四，缺乏對全盤考慮，不對棋的未來發展作深入計算，結果很快就感到無棋可走，陷入困境，於是就開始完全憑感覺亂走，這盤棋的結果如何，就是撞大運，完全交給了上天去安排，這樣怎能贏棋呢。還有的愛好者開局不久就很快陷入被動，被對方牽著鼻子走。還有更壞的是，剛走幾步，就被抓禁手，直接由開局

變為殘局。產生這種情況的主要原因就是缺乏對開局基本原理的理解，沒有一個好的開局作戰計畫。

其次是應該比較深刻地研究開局理論，努力通曉五子棋的各種開局的定式變化以及五手打點的選擇，也是非常必要的。但是一定記住是通曉，不是死記硬背，而是理解活用，否則你的五子棋是不會真正提高的。很多開局定式雖然是必勝或者必敗的變化，實戰已經很少有人用了，但是對於我們理解棋理，很有幫助，也要融會貫通到我們的頭腦中，才能成為真正的高手，而不是只會一些流行變化的「假高手」。但是，對於初學者來說，關於開局的很多理論還是有些難以理解和掌握的。我們在這裏，只講一些最基本和最簡單的原則，供大家參考，希望大家在實戰當中積累自己的經驗，豐富和加深認識，逐步掌握開局理論，乃至發展和創造新的開局變化。

開局簡單地講就是二的爭奪。大家都知道，五子棋是從一到五，逐步發展，同時運用限制與反限制的智慧，在落子的過程中為自己的棋子爭得相對的主動權和優勢，擊潰對方的防線，最後自己連五或者抓對方禁手取勝。與打仗一樣，雙方都在努力爭奪局面的主動權，避免和擺脫被動地位。

在錯綜複雜的棋盤上，如同人生一樣，主動與被動這一對主要矛盾，永遠是左右棋局勝負的關鍵所在。同時主動權的爭奪又同時間的多少緊密聯繫著。雖然，有的棋手一開局就順手落子，花費時間很少，但是佈局不嚴謹，甚至有漏洞，反而不如那些一開始耗時較長，但是佈局合理，又有新意的棋手。

但是，反過來講，開局階段如果耗時過長，反過來也會影響中局和殘局的發揮，導致整盤棋越下越快，後半盤沒有仔細思考的時間，容易出現失誤導致輸棋。因此，整個棋局各階段的時間，一定要把握好。

再有，就是平時訓練時如果對開局的一些變化掌握得比較熟練，相對地就會減少比賽現場思考的時間，也會為中盤複雜的變化爭取更多的思考時間。「功夫在棋外」是有一定道理的，當然這裏所說的功夫在棋外，不是說不把時間花在對棋藝的研究上，而是說平時要多練棋、多打譜，在實戰時，特別是實戰中的佈局階段就能相對地省時省力。即使遇到自己不熟悉的局面，也能參照過去練過的局面，尋找最佳應對方案，而不容易吃虧。

因此，從一開局，我們就應該權衡不同賽制，不同比賽時間、不同對手以及不同開局等的關係，做到整體把握，協調控制好整盤比賽。新科世界冠軍吳鏑在世錦賽上，對日本棋手山口時，就運用了合理的心理戰，誘使山口走出自己熟悉的變化，而戰勝對手的。因此，對弈不僅僅是棋藝智慧的爭奪，也是心理、性格、身體等綜合素質的較量。

五子棋貌似簡單，其實兇險無比，往往一步走錯，滿盤皆輸，每一步落子都要仔細斟酌，一不小心就會釀成必敗之勢，特別是開局階段，尤為如此。

（二）中　局

開局階段雖然關鍵，但是畢竟有很多原理和定式，可

以研究和依據。殘局往往是已經局勢明瞭，或是勝負已定，或是局面相當，如果雙方不出大的失誤，雙方就會以和棋告終。但是，中局雙方子力接觸頻繁，變化往往異常複雜，充滿著局面的不確定性，也是棋手最能施展自己才能的階段，無論是大刀闊斧的對攻，還是精雕細琢的微妙較量，對於雙方無疑都是最為嚴峻的考驗，因此也是全局棋的核心。

大家說實戰不是理論，也主要是針對中局而言，中局雖有棋理和一般規律，但是幾乎無定式可言，要提高中局水準，首先要掌握中局的基本理論、基本技能，但主要還是靠自己的獨立的創新性思考能力，善於分析局勢，做出正確決策。

中局由於變化多端，往往先後手頻頻互換，水準相當的高手在慢棋賽中也往往能弈出傳世的精妙變化，被廣大愛好者奉為經典。

五子棋中局階段在大多數情況下，雙方都沒有明顯優勢，善於做棋，不斷由做棋積累擴大優勢，所謂「優勢不急攻 直到勝勢生」（源自：連珠口訣），就是這個道理。一定要切記，不斷做棋，直到勝勢出現，才能進行準確的攻擊，否則會把好不容易確立的優勢白白失去，是非常可惜的，因此求勝心切，盲目進攻，導致後院失火，攻守失當，是一部分初學者輸棋的主要原因。

除了技術問題以外，面對強手，而懼怕對手，發揮失常；或者面對弱手，輕視對手，而隨意走棋，導致失敗等心理問題，也是不容輕視的。因此，不正常的心理能影響技術的發揮，而良好的心理，則能促進自己水準的發揮。

我們說面對強手的心態應該是，強手更在意，弱手放鬆才對，因為，強手贏了很正常，輸了反而會受到大家的指責；弱手贏了，會受到大家的誇獎，輸了大家會認為很正常。因此，面對任何棋手，在比賽時一定都要認真對待；沒必要緊張。就像足球比賽中的罰點球，相對更緊張的人是罰球的運動員，而不應該是守門員。因為，點球守門員沒守住，大家一般都會覺得很正常；而罰球的運動員沒罰進，大家一般都會覺得不應該。

　　另外還有的愛好者只想求和，不思爭先，處處退守，喪失主動，這樣的結果往往也是輸棋。

　　中局點的選擇應該說是最難的，它既不同於開局，開局有定式參考，也不同於殘局，殘局大多需要精算。中局往往是雙方都不知道未來的局勢變化，只能依靠對每一個點的計算來評估以後的發展。先手的爭奪，在中局變得非常複雜，有時一局棋中可出現數次先後手的轉換，但是，在進行由攻轉守或者由守轉攻的選擇時，一定要謹慎，不可莽撞，否則很可能冒進導致失敗或者錯失取勝的良機，正所謂「攻防轉換，慎思變化」（源自：五子兵法），因此，攻防準確適時的轉換也是棋手中局功夫的試金石，它源於對局面準確深入的計算和判斷。

　　得先還是失先，是算度每一種變化首先要考慮的。只有爭得先手，才能領先一著佔據好點。如果有先手，但是判斷錯了哪一點是最好的點，會導致失敗。反之，即使已經看到好點了，由於處於後手，根本沒有機會佔據那個好點，也是無奈。所以，首先是爭先，其次是選點（包括仔細斟酌落子的次序），是中局階段最主要的任務。

（三）殘 局

五子棋的殘局階段，除了均勢，雙方不出現失誤，向和棋發展外，往往是一方對另一方的控制，另一方被控制。作為勝勢的一方，就要乾淨俐落一點，杜絕對方的任何反攻意圖，以各種攻殺技巧將對方引入自己設計好的勝利局面中，不能給對方任何喘息的機會。作為劣勢的一方，就要利用對方的一切弱點，設法遏制對方的任何進攻，力爭反敗為勝。

一子雙殺、VCF、VCT、追下取勝、一子雙防、反殺等，都是棋手在殘局經常用到的技巧。雖然說，殘局劣勢方反敗為勝，甚至求和都比較困難，但是，只要棋手頑強不放棄，任何奇跡都是有可能發生的。

其實，棋的各個階段的技巧，都不是割裂的，只有善於融會貫通，綜合運用，打好基礎，不斷創新，才能成為真正的五子棋高手。

二十八、比賽的種類與方法

（一）比賽的種類

1. 個人比賽

計算個人成績的比賽。五子棋比賽中，比賽名稱不特別標出比賽類別的（如團體、段級位等）大多就是個人比賽。如：「第三屆全國五子棋邀請賽」、「第六屆世界連珠錦標賽」等。

2. 團體比賽

計算運動隊團體成績的比賽。如：「首屆全國五子棋團體賽」、「第七屆世界連珠團體賽」等。

3. 段級位比賽

考核棋手技術水準級別的比賽。中國已頒佈了「中國五子棋段級位制」，棋手在參賽後，可按比賽成績，申報一定的段級位。審批許可權為中國棋院和各省級體育行政部門。

（二）比賽的方法

目前，國際、國內的五子棋比賽方法，大多採用「單淘汰賽」、「單循環賽」和「積分編排制」比賽。哪個方法賽制最好，要看參賽棋手情況，組織比賽的宗旨和條件等，無法統而論之。

1. 積分編排制比賽

積分編排制比賽，是以選手積分相同或相近為主要原則而進行編排的比賽。此賽制源於國際象棋，是目前國內外採用較多的、唯棋類比賽獨有的比賽方法。此賽制編排參賽棋手容量大，每個棋手均有從始至終參賽的機會，不因勝負場次多少而增減自己參賽場次，利於棋手發揮技術水準和切磋棋藝，利於組織者安排比賽，合理性強，機遇性相對較小。但比賽進程的後半部分，由於受「相遇過的棋手之間不再配對編排」這個絕對原則的限制，高分層棋手配對編排時，對手之間的積分數差距容易拉大些，又沒有明顯的冠亞軍決賽，使比賽缺乏高潮性，不利於觀賞和媒體轉播。

2. 淘汰賽（一般淘汰賽就指單淘汰賽）

單淘汰賽即優選法。就是將所有參賽棋手（或隊）按淘汰賽表格，排成一定的比賽順序，從單號開始，由相鄰的兩個號位的棋手（或隊）進行首輪比賽（輪空位置也占一個號位）。敗者淘汰，勝者進入下一輪比賽，直到淘汰剩最後一名棋手（或隊），這名未被淘汰的棋手（或隊）

即為冠軍，比賽隨之結束。淘汰賽不用計算積分，後被淘汰者名次列前，未被淘汰者為冠軍，還可用附加賽的辦法，決出並列的2個第三名，4個第五名，8個第九名等的名次。單淘汰賽由於敗一場便失去了繼續比賽的權利，所以，具有強烈的對抗性，打假棋可能性小，成績真實。

淘汰賽編排棋手容量大，比賽逐步推向高潮，並在最高潮的冠亞軍決賽後結束，所以觀賞性強，利於媒體轉播和報導。但淘汰賽負一場就失去了繼續比賽的機會，某位棋手的發揮失常，某場比賽的疏忽大意，和相剋的冤家相遇等，都有可能使水準較高的棋手過早退出比賽，而毫無補救措施。淘汰賽的機遇性強。但是大家不要憂慮過多，不要輕易就丟棄這種比賽方法，要知道，比賽的成績和技術水準存在某些不一致，從某種意義上說，正是競賽生動性之所在，生命力之所在，多出冷門，多有懸念的比賽會有更強的吸引力。

3. 循環賽（一般說循環賽就是指單循環賽）

單循環賽就是使參賽棋手（或隊）互相之間按輪次均直接比賽一次，高積分者名次列前。單循環賽有利於棋手交流棋技，偶然性小，機遇性小。但安排參賽棋手（或隊）容量小，場次多，打假棋可能性大。

目前，棋類比賽也開始實行一些組合賽制的做法，在一定程度上彌補了單一賽制的不足。比如：積分編排制＋淘汰制，以及循環賽制＋淘汰制等。

還有一些比賽的種類和比賽方法，使用機會較少，在這裏就不再贅述了。

二十九、現行規則與規則展望

（一）現行規則

目前，中國舉辦的五子棋賽所採用的規則，是由中國棋院主持編寫的《中國五子棋競賽規則》（以下簡稱《規則》）。棋院有關領導和五子棋界有經驗的裁判員楊采奕、徐炳繼、仇慶生、蕭斌、張鐵良、姚建京等參加了編審和再版修訂工作。《規則》從整體看較為全面、規範和準確。這主要體現在如下幾個方面。

1. 全面性

《規則》的論述和規定全面而有序，語言精煉而簡明。從棋具和術語的規定到行棋的要求；從裁判法則到糾錯方法；從比賽種類和方法到比賽的成績名次計算都做了全面的論述。

2. 規範化

《規則》頒佈前，在中國各地舉辦的五子棋民間比賽，在使用棋具上執行規則上不夠規範。如有的廠家為節省成本做的盤過小，有的廠家做的子過大，不小心合用一起，結果下棋時緊連的子被擠出交叉點外了。先後手的確

定中猜先的方法，有的借用圍棋「單變雙不變」，有的要區別圍棋而採用「雙變單不變」等。《規則》對棋具、行棋方法、裁判方法、糾錯方法、比賽辦法等方面，均做了規範化的規定。對平時對弈和比賽中經常觸及的術語做了簡明準確的定義。如禁手的形狀論述，為追下取勝奠定了基礎；對「一著」完成的時間界定，為裁判員判罰「推盤」「拔子」帶來了依據；把乒乓球規則中「次」、「場」、「局」的定義引進五子棋術語，為計算成績帶來方便；「節」「輪」的規定為編排帶來了便利等。

3. 公平性

五子棋歸屬於對抗性體育競賽，它的勝負不是用特定器具，如：計時表和皮尺，就可準確測出的，它是參賽者之間互為標準，一場一場地進行的對抗性競爭。比賽的場次繁多，裁判員執法難度大，成績名次計算複雜，要想使參賽者在比賽中獲得最大限度的機會均等的條件，又能使競賽成績名次排序基本符合參賽者的技術水準，規則制定要全面、細緻、準確，還要能堵住比賽場上不公平的缺漏和主辦者利用權力偏袒一方的可能，《規則》的制定基本達到了以上要求。如在先後手確定；對局記錄方法；計時的時限規定，按鐘方法，擺鐘位置；違例的具體條款；終局的判定等方面，規定得細緻、全面、準確。成績名次的計算方法和步驟，規定的層次鮮明而到位。在棋手權利條款中，獨到地規定了幾個不同單位時間，可安排一名棋手參賽的最多局數，及棋手每局間歇的最短時限，使棋手間儘量保持均衡精力，避免了主辦者用「疲勞戰術」排除異

180

己的可能。《規則》還不「放心」，還專用近千字的「申訴與仲裁」一條的論述，使比賽「冤有訴，錯可糾」。

　　以上規定，使參賽者如參加長跑比賽前站在了同一起跑線上。在行棋方面，用三手可交換，五手兩打，指定開局，黑棋禁手等規定，來平衡先後手的子力。這使對局雙方如參加400公尺環形賽跑一樣，起跑雖不在同一線上，但離終點的距離卻趨於相同。

4. 連續性

　　制定規則的原則之一是保證比賽連續、高效率地進行。比賽器材發生故障，雙方棋手發生爭執，棋手對裁判員判罰產生異議，意外事故的干擾，編排的不合理因素等，都可能破壞比賽的連續性和高效率。《規則》進行了預見性的宏觀調控。規定裁判員在一人多台監局情況下出現難以處理的問題要報裁判長處理。棋手方對裁判員、裁判長的判罰和解釋規則出現異議後，如何申訴，誰有權申訴，哪一級人員來處理，怎樣才能保證儘快地處理解決問題等都做了明確規定。

　　為確保比賽高效率地進行，《規則》選用的賽制都是最佳賽制，論述賽制的語言精闢而層次分明。

5. 人文性

　　《規則》制定了棋手權利和義務的條款，體現了對棋手人格的尊重，特地規定了棋手在一個單位時間可安排比賽的最多局數，及參賽棋手在兩局間休息的最短時限，確保選手具有一定精力去參賽。《規則》減少了對棋手非技

術性失誤的處罰和判負條款及力度,確保棋手發揮技術水準。

中國的五子棋《規則》也會不斷地進行修訂,查缺補漏,跟上形勢,跟上國際上五子棋規則的修訂改革步伐。

(二)規則發展展望

隨著五子棋事業的深入發展,改革修訂現行規則(主要是行棋規則)的呼聲逐高。由於五子棋人口的增長,專業研究人員隊伍的擴大,電腦的介入使研究技術的速度加快,深度加大。

規定有些死板的26種開局和五手兩打規定,使很多開局成為必勝開局,有些成為黑方優勢開局,理論上可研究的黑白平衡開局越來越少,改革規則的呼聲越來越高,內容主要是解放第一子放天元和開放26種開局的限制,變動交換黑白棋的時機和次數,五手打點的數量,禁手如何設立等。

目的是改變舊定式中「開局」變「全局」的局面,找到一條大多數五子棋愛好者很快入門,又能很好的平衡黑白子力的方法,推遠開局和結果的關係,拉近結果與計算力和下棋技巧的距離。

國內外很多專家還提出了一些具體的改革方案。如外國人提出的「山口規則」、「阪田規則」、「卡雷帕規則」、「塔拉尼科夫規則」以及中國人提出的「博弈規則」、「一次交換規則」、「那氏規則」、「五次交換規則」等。有一些規則已在一些比賽中試行,相信不久的將

來，更完善的被大多數愛好者認可的新規則會問世。

　　我們在展望中國五子棋規則的未來時，先要來展望一下中國五子棋的未來。前中國棋院院長王汝南在給圍棋教材做序時，指出的圍棋的未來也應就是中國五子棋的未來。也就是五子棋要走社會化之路，市場化之路。

　　首先要普及五子棋文化，擴大五子棋人口，這是五子棋發展之根本，優秀的傳統文化只有在大眾的關注和傳承中才能得到發展。要多組織比賽和相關活動，使下五子棋成為一種社會文化需求，成為一項熱門產業。

　　首屆全國智運會把五子棋納入正式比賽項目，會加速五子棋的前進步伐。五子棋要發展，要社會化、產業化，競技五子棋要重視，更廣大的非競技五子棋愛好者的需求更要重視，兩條腿走路是最佳選擇，就是在推進競技五子棋發展的同時，走大眾化娛樂化道路，儘早出臺「無禁」規則，兩種規則的比賽活動並行，最大限度地滿足所有五子棋愛好者的需求。

183

三十、歡迎加入五子世界

　　我們以上的論述，但願對您認識五子棋項目有所啟發和幫助，五子棋確實是個老少皆宜，深受廣大民眾喜愛的智力體育項目。對弈五子棋，可以在競爭中享受娛樂和休閒，在與別人交流中修身養性。如果你願意投身到五子棋世界中來，但願我們下面的介紹，能對大家有所幫助。

　　「你想成為一名五子棋高手嗎？」這還用問嗎？初學五子棋的人都會說，既然我來學弈五子棋，就一定會有成為高手的慾望。那為什麼有的棋手學棋時間不長，技術水準提高很快或一舉成名呢？而有的棋手辛辛苦苦多年，成效甚微，只好半途而廢呢？我們大家一起來解一解成功之謎好嗎？

　　天賦和聰明程度是不是學好棋的決定條件？回答是否定的。著名數學家華羅庚在14歲前還是個數學的「低能兒」。棋聖聶衛平小時候初學圍棋時也很努力，但下棋怎麼也下不過比自己晚學棋的弟弟。往往自以為比別人笨，又有極強進取心的人，由於學棋時勤奮踏實，基本功扎實，後來居上，而最終成功率很高。

　　選擇好教材是學好五子棋的關鍵條件之一。好的教材會把五子棋愛好者帶進一個裝有豐富知識和樂趣的堂皇殿堂。所謂好的教材，首先知識上應是準確無誤的，其次應是有系統性的，有一定深度，且帶有一些趣味性的。隨著

國家立項和首屆全國智運會的召開，中國棋院將陸續出版一些專用的五子棋教材和叢書，凡是由中國棋院指導下的有關五子棋的書，敬請放心購買，不會有原則性錯誤。現在有些五子棋界人士出的書籍也有一定的學習和參考價值；但是也有一些東拼西湊，斷章取義，又時有知識性錯誤或過時觀點的教材，大家在選用時要有甄別。

選擇好的教師也非常重要，好的教師除講授知識正確、連貫，自己下棋也要具備一定水準之外，還應能激發棋手學習興趣和競爭意識，會分層次因材施教，使五子棋愛好者在新奇愉快的氣氛中去多方位理解和自我體驗五子棋技術。如果教師懂得一些教育新理念和心理學，有綜合評價棋手的能力就更顯完美了。

從教師培訓方法來講，系統知識的講解，難易程度適宜的練習，對棋手進行多元化、動態化、互動化的發展性評價，三者誰最重要，哪個應放首位，我們說三者均重要，都是教師教學中應具備的基本素質要求。但三者比起培養棋手興趣，均顯次要了。一定要把培養棋手學棋興趣，尤其是初學者的興趣放首位。興趣是學習五子棋最好的老師，濃厚的學棋興趣，可以激發棋手認真地獨立思考，創新精神和探究問題的激情。興趣一日不衰，棋手總會積極上進，充滿挑戰的勇氣。對下五子棋的癡迷，就是提高棋手水準的特效藥。

對於初學五子棋和有了一些水準的棋手，有了學棋的興趣，就要認真對待基本功學習，弈棋和比賽。三屆世界乒乓球賽冠軍莊則棟有句名言：「只有你對球恭，球才會對你順。」放到學習五子棋上，就是只有你對棋恭，棋才

對你順。要一步一個腳印地，認真踏實地學棋，基本功才可紮實，棋裏的奧妙才會逐漸被你掌握。和你同步或不同步學五子棋的棋手很多，稍有驕傲和鬆懈，就會落到別人後頭。

學棋時要勤思考，多問幾個為什麼，多向老師和周圍人請教。下棋和比賽時要專心，要心靜，要做到「盤前無人」，一坐到棋盤前就已覺察不到外界的存在，這樣思維才會敏捷，想像力、創造力才能得以充分發揮。

初學五子棋，切忌要求提高技術速度過快，打好基礎很重要。有的五子棋技術培訓班，老師為了證實自己水準高，給初學者重壓，教師自己也很累，短期看似有成效，長遠看，不很有利。棋手，尤其是小棋手受重壓時間一長而漸無興趣，或由於基礎知識學得不牢，後邊提高技術就會顯得吃力。棋手學棋心情別過急，紮紮實實，穩步打好基本功，理解一步，再行一步，在學棋過程中逐步悟出五子棋知識本身的內在聯繫和帶有規律性的東西。

打基礎階段，背一些開局、定式是必要的，但理解開局或定式更重要，死背定式下起棋來靈活性會變差，有的五子棋高手風趣地說自己不懂什麼是定式，這樣言詞略顯過激，但也有一些道理，一味熱衷於背開局，背定式，缺少在學棋理上下工夫的時間，是會走彎路的。

背一些開局和定式之後，多打譜，多練習，多下棋，逐步把學到的定式活學活用，提高計算力，最後結合自己創造力，按自己思路走棋應該說最為適宜。

但願我們的贈言，能把棋手學棋激情，與小棋手們家長的望子成材的迫切願望和五子棋教師教棋育人的熱心

腸，三者融一，統籌兼顧，合理適度，為中國五子棋界早出人才，多出高手有所啟迪，也能對青少年朋友未來就業創業有所幫助。

　　為了幫助大家學習和下棋方便，我們向大家推薦一些五子棋的網站，供大家參考：

187

（1）台灣五子棋協會：http://twrenju.no-ip.org/new_list.php
　　（繁中文）台灣五子棋協會官方網站
（2）台灣五子棋協會（FB）：http://www.facebook.com/renjutw
　　（繁中文）Facebook上的台灣五子棋協會，主要存放相關比
　　　　　　　賽照片
（3）五子天地論壇：http://renju5.freebbs.tw/
　　（繁中文）本土五子棋壇
（4）菁魚丸湯的部落格：http://tw.myblog.yahoo.com/jang20529/
　　（繁中文）楊裕雄二段的部落格，內有不少數學資料
（5）天行者的五子世界：http://tw.myblog.yahoo.com/bosco_ng
　　（繁中文）香港高手的部落格
（6）海洋大學棋藝社：http://www.stul.ntou.edu.tw/~chess/
　　（繁中文）一段時間沒更新了，不過裡面有很多台灣五子棋
　　　　　　　的資料
（7）連珠詰棋：http://203.72.62.8/~ythung/
　　（繁中文）洪允東二段的網站，內有豐富的詰棋資料
（8）棋藝聯誼會：http://www.facebook.com/groups/202347967174/
　　（繁中文）Facebook上發佈棋訊的社團
（9）勵精連珠：http://www.1jrenju.cn/
　　（繁中文）開局教學、棋譜相當完整的網站

（10）愛五子棋網：http://www.iwzq.com/index.asp
　　　（簡中文）各種連珠資料都極為豐富的論壇，當今最好的五
　　　　　　　子棋論壇！

（11）中國連珠網：http://www.rifchina.com/
　　　（簡中文）中國連珠的官方網站

（12）中華連珠網：http://www.shwzq.com/index.html
　　　（簡中文）性質和中國連珠網一樣

（13）杰出連珠：http://www.jjie.net/
　　　（簡中文）有pdf電子書及連珠相關軟體資料可以下載

（14）日本連珠社：http://www.renjusha.net/
　　　（日文）日本連珠社官方網站，有日本棋戰相關資訊

（15）mikkoi連珠道場：http://table28.renju.info/
　　　（日文）有很多衝四勝的詰棋可做，還有成績排名

（16）連珠之泉：http://acasia0411.hustle.ne.jp/gomoku/
　　　（日文）似乎有很多日本的舊資料，近期增加許多定石資料

（17）東海支部連珠會：http://hp.vector.co.jp/authors/VA051934/
　　　　　　　　　　　　　　　　　　tokairenju/index.html
　　　（中文）有許多詰棋可以練習，最特別的是使用六路棋盤的
　　　　　　　詰棋

（18）RenjuNet：http://www.renju.net/index.php
　　　（英文）各大國際比賽的棋譜資料，還可以申請部落格

（19）連珠世界排名：http://renjuoffline.com/renju-rating/index.php
　　　（英文）連珠世界排名

《附　錄》
2012協會春季五子棋大賽

比賽時間：民國101年5月19日（週六）

比賽地點：台北市重慶北路3段347號地下室（台北市大龍區民活
動中心）

賽制：各組均採瑞士制五輪賽

　　　　普規組：普通規則，每輪為兩盤棋，雙方各持黑一場

　　　　日規組：日式規則，每輪為兩盤棋，雙方各持黑一場

　　　　晉段組：國際規則，需記譜，基本時限30分鐘，加時每子
　　　　　　　1分鐘一次

　　　　段位組：山口規則，需記譜，基本時限30分鐘，加時每子
　　　　　　　1分鐘一次

戰績表　　棋譜　　比賽手冊詰棋解答

林書玄　林仕斌　晉升二段

劉議中　晉升初段

普規組

編號	選　手	R01	R02	R03	R04	R05	總分	輔一	輔二	名次
1	邱德宸	2 2	4 17	2 15	2 4	0 8	10	58	27	6
2	丁廷驊	2 1	0 9	2 10	2 11	4 18	10	40	18	14
3	巫人懷	0 4	0 16	4 14	4 12	2 7	10	48	15	10
4	張睿森	4 3	2 5	2 9	2 1	2 13	12	56	33	5
5	郭祐丞	4 6	2 4	4 13	2 16	4 15	16	60	46	1
6	李元曦	0 5	4 7	2 12	0 8	4 10	10	50	17	9

<div align="right">續表</div>

編號	選 手	R01	R02	R03	R04	R05	總分	輔一	輔二	名次
7	莊竣傑	0 8	0 6	4 18	4 14	2 3	10	44	15	13
8	陳薇婷	4 7	0 13	2 17	4 6	4 1	14	50	35	3
9	陳弘聖	2 10	4 2	2 4	0 17	2 11	10	46	23	11
10	何秉叡	2 9	0 11	2 2	0 18	0 6	4	46	10	17
11	江瑞城	2 12	4 10	0 16	2 2	2 9	10	46	17	12
12	江瑞益	2 11	0 15	2 6	0 3	2 14	6	46	12	15
13	雷涵晴	4 14	4 8	0 5	0 15	2 4	10	58	24	7
14	陳奕琦	0 13	2 18	0 3	0 7	2 12	4	42	6	18
15	黃淮晟	2 16	4 12	2 1	4 13	0 5	12	58	29	4
16	藺楚鈞	2 15	4 3	4 11	2 5	4 17	16	58	44	2
17	潘裕霖	4 18	0 1	2 8	4 9	0 16	10	56	23	8
18	鄭捷妤	0 17	2 14	0 7	4 10	0 2	6	38	6	16

日規組

編號	選 手	R01	R02	R03	R04	R05	總分	輔一	名次
1	廖勉期	0 2	4 6	0 3	0 7	2 8	6	58	9
2	王宇新	4 1	2 8	2 9	0 3	4 –	12	42	4
3	馮聖裕	2 4	2 9	4 1	4 2	4 5	16	54	1
4	許鴻義	2 3	0 5	4 –	2 8	4 7	12	48	3

續表

編號	選手	R01	R02	R03	R04	R05	總分	輔一	名次
5	邱紹能	2 6	4 4	4 8	4 9	0 3	14	60	2
6	陳冠廷	2 5	0 1	4 7	4 –	2 9	12	38	5
7	張松喬	0 8	4 –	0 6	4 1	0 4	8	40	8
8	鮑健昇	4 7	2 2	0 5	2 4	2 1	10	52	7
9	高玗杉	4 –	2 3	2 2	0 5	2 6	10	54	6

晉段組

編號	選手	R01	R02	R03	R04	R05	總分	輔一	輔二	名次
1	劉孟鑫	0 2/O	0 9/–	0 5/O	4 –/–	0 6/O	4	40	0	9
2	王允呈	4 1/–	0 3/O	0 8/O	4 6/–	4 5/O	12	48	20	3
3	洪曉凡	4 4/O	4 2/–	0 9/O	0 7/–	0 8/–	8	72	24	6
4	陳亮均	0 3/–	4 6/–	0 7/O	4 5/–	4 –/–	12	40	16	5
5	林政忠	4 6/O	0 8/–	4 1/–	0 4/O	4 2/–	8	56	12	7
6	孫鵬翔	0 5/–	0 4/O	4 –/–	0 2/O	4 1/–	8	36	4	8
7	謝榮國	0 8/O	4 –/–	4 4/–	4 3/O	4 9/O	16	52	32	2
8	劉議中	4 7/–	4 5/O	4 2/–	4 9/–	4 3/O	20	56	56	1
9	蔡佳樺	4 –/–	4 1/O	4 3/–	0 8/O	0 7/–	12	48	12	4

段位組

編號	選　手	R01	R02	R03	R04	R05	總分	輔一	輔二	名次
1	黃彥樺	0 2/O	2 5/–	0 6/O	4 4/–	0 9/O	6	50	10	8
2	林書玄	4 1/–	4 3/O	2 10/O	4 6/–	2 8/–	16	56	42	1
3	陳科翰	4 4/O	0 2/–	4 7/O	4 9/–	0 10/O	12	48	16	4
4	林佑都	0 3/–	4 6/–	0 8/O	0 1/O	0 5/–	4	52	10	10
5	黃協隆	2 6/O	2 1/O	0 9/–	4 7/–	4 4/O	12	32	16	5
6	鄭志良	2 5/–	0 4/O	4 1/–	0 2/O	4 7/O	10	42	16	6
7	鄭羽涵	4 8/O	0 10/–	0 3/–	0 5/O	0 6/–	4	62	12	9
8	林仕斌	0 7/–	4 9/O	4 4/–	2 10/–	2 2/O	12	48	28	3
9	盧煒元	0 10/O	0 8/–	4 5/O	0 3/O	4 1/–	8	58	18	7
10	林皇羽	4 9/–	4 7/O	2 2/–	2 8/O	4 3/–	16	52	38	2

大展好書　好書大展
品嘗好書　冠群可期

大展好書　好書大展

品嘗好書　冠群可期